王雲武 吳川淮 編著

目 錄 Contents

第三章 ── **魏晉時期**

第六章 —— 宋代時期

第九章 —— 近現代時期

第五章

隋唐五代時期

　　隋唐五代時期，書法達到了又一個高峰。這一時期的書法風格以「尚法」為主要傾向，這一傾向使中國漢字從此走向成熟和規範。

　　「書法」二字最早出現于《左傳》，但表達的是「文法」的意思。真正把書歸於「法」的是唐代。「法」就是規則、規律、規範，中國書法的歷史到了唐代，就像千溪歸海一樣，以法約制使其歸一，這就出現了嚴謹整飭的唐楷。唐楷對於正書的結體、特徵、取勢、筆法、結構等方面的法則、法度都做了深入的研究和總結。對後世學書者來講，學習楷書，「歐虞顏柳」幾乎成了入書的唯一門徑。唐楷四家不僅有嚴整的法度、鮮明的個性，更多的還有他們對於文化、藝術的嚴肅、執著。「字裡金生，行間玉潤」、「心正筆正」是那個時期的基本特徵。

　　唐代書法能對後世產生很大影響是有多方面原因的。首先，是朝廷的大力提倡。馬宗霍在《書林藻鑒》中雲：「考之于史，唐之國學凡六，其五曰書法，置書學博士，學書日紙一幅，是以書為教也。又唐銓選擇人之法有四，其三曰書，楷法遒美者為中程，是以書取士也，以書為教仿于周，以書取士仿於漢，置書博士仿于晉，至專立書

學，實自唐始。」不管是以書為教，以書取士，還是設立博士，專立書學都需要尋找法則，建立法式，制定規矩，推出典範。其次，是唐朝碑刻的繁榮。中國書法史上出現過三次碑刻高潮：一是東漢末年的隸碑；二是北朝造像的楷碑；三是唐代嚴守法式的楷碑。再次，唐朝建立起漢字書寫的規範與法則。楷就是法，就是式，楷書的風格特徵是筆劃詳備、塊架分明、應規入矩、有法有式，便於探討和總結規律，樹立範式典型，並予以普及推廣。唐朝楷書做到了這一點，以至目前我們所使用的漢字也無法超越唐楷所建立起來的規範和法則。最後，是理論研究的強化。唐代書法理論中，研究「法」的著作很多，並且趨於系統化。如歐陽詢的《八訣》和《三十六法》、李世民的《筆法訣》、張懷瓘的《論筆十法》和《玉堂禁經》、顏真卿的《述張長史筆法十二意》、李華的《二字訣》、韓方明的《授筆要訣》、盧攜的《臨池訣》、林蘊的《撥鐙四字法》等。

唐代雖然尚法，但它具有包容性，在森嚴緊密的楷書之外，張旭、懷素等開創了書法最高的表現形式——狂草。應該說那個時代，是一個守法與創新相結合的年代，嚴不失雅，放不流俗。

四十八 智永真　真草千字文

智永《真草千字文》為陳、隋期間智永所書。

智永，生卒年不詳，陳、隋間僧人，名法極，俗姓王，會稽（浙江紹興）人。晉王羲之第七世孫，徽之之後。與兄孝賓俱舍家入道，

住永興寺，人稱「永禪師」。工于正書、草書。智永初從蕭子雲學書法，後以先祖王羲之為宗，在永欣寺閣上潛心研習 30 年，有禿筆頭十甕，埋之成塚，謂之「退筆塚」。智永成為聲名卓著的書法家，求其墨寶者絡繹不絕，踏破門檻，不得不用鐵皮裹上，人稱「鐵門限」。智永妙傳家法，智果、辨才、虞世南均為智永的高足，後世釋門書法多從智永出，人稱其為「鐵門限家法」。將「永字八法」授予虞世南，對後世影響很大。

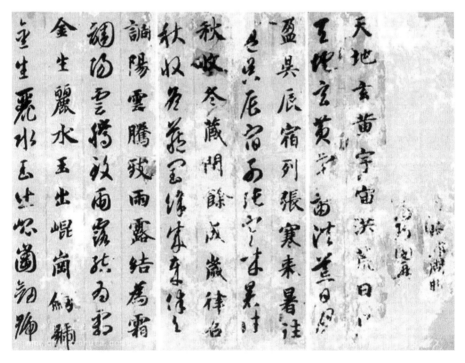

智永《真草千字文》

《真草千字文》是智永的傳世代表作，也是我國書法史上流傳千古的名跡。此文是智永晚年以當時的識字課本《千文字》為內容，用

真、草兩體寫成的，便於初學者誦讀、識字。相傳智永曾寫《真草千字文》800 本，散諸于江東佛寺。在沒有印刷術的時代，這種做法無疑起到了普及書法的作用。從書法發展史看，智永《真草千字文》的規範作用，超過了東漢蔡邕《熹平石經》的影響。

《真草千字文》法度謹嚴，一筆不苟，草書各字分立，運筆精熟，飄逸之中猶存古意，書寫溫潤秀勁兼而有之。米芾曾評說：「智永臨集千文，秀潤圓勁，八面具備。」蘇軾評曰：「精能之至，返造疏淡。」從整體書風上看，此書作代表了隋代南書溫文爾雅的風格，繼承了「二王」正草兩體的結體與草法，從體法上發揮了範本的作用。

智永書寫《真草千字文》具有一定的實用功能，他把精湛的書法技藝運用於此作之中，以此滋養後世學書者。書家能夠獨專一體，寫得微妙已經不易，將兩種書體自然書寫下來，實屬難能可貴。這既要有深厚的文學修養，更要有書法表達的深厚功力。當時的書寫條件，只能是寫一行楷書再寫一行草書，如果沒有高超的控筆能力和對內容相當熟悉，是難以寫出這樣成為後世楷模的書法作品的。

智永出身王氏家族，得到了王氏一族的書法真傳，加上他個人靈秀聰慧，將「二王」書法的精髓繼承了下來。智永所處隋代的時代去晉不遠，他增損古法，裁成今體，開創出妍美流便的行書風格，使「二王」一脈的書法得以在隋代發揚光大。

《真草千字文》用筆偏側，起筆落筆，鋒芒畢露，但沒有絲毫的浮躁、狂傲之氣，始終在一種緩慢的、有節奏的、矜持而又相對自由

之中完成了作品。孫過庭在《書譜》中說「古質今妍」，《真草千字文》保持了「古質」的特徵，也體現了「今妍」的一面，二者巧妙相合，相得益彰，實屬難得。

四十九 龍藏寺碑

《龍藏寺碑》，全稱「恒州刺史鄂國公為國勸造龍藏寺碑」，記載了隆興寺的始建，不僅具有一定的史料價值，而且有很高的書法藝術價值，為隋代碑刻中的精品，「熔南北於一爐，開唐書之先聲」，被譽為「隋碑之冠」。

《龍藏寺碑》體勢純正，靜穆安詳，風度端凝，法度井然，是一種寬和柔韌之美、一種大盈若沖之美、一種紗籠清麗之美。合于眾美，又平正沖淡，當為美中一品，雋永妙韻自在其中。此碑有《張黑女墓誌》的沖遠之氣，接六朝碑刻之遺韻，開唐碑楷書之先聲。

隋朝短短幾十年，書法可述者不多，但《龍藏寺碑》卻是例外。保留至今的隋朝石碑有三塊，其中《龍藏寺碑》書法最精美。王國維說：「此六朝集成之碑，非獨為隋碑第一也。」隋朝承襲了魏晉餘風和六朝風格，在書法文化方面做出了較大貢獻。有人說此碑為《九成宮》、《孔子廟堂碑》開了先河，也有人說此碑為褚遂良、薛稷書法風格作了鋪陳。無論怎樣說，唐代書風在此已初露端倪。

《龍藏寺碑》在筆法上融會了魏晉南北朝書法的諸多長處，時時

還出隸意，如「建」、「之」、「遍」、「方」等字，每個字都寫得精緻嚴謹，讓人回味，是隸書演變為楷書的完美範例。整體碑刻風格完全統一，沒有一絲懈怠，有的筆道雖然很細，但非常健實，如錐畫沙，氣韻十分通暢。

《龍藏寺碑》寬舒的布白，清雅的文字，每一個字都精神十足，氣息飽滿，飄逸中有森然，法度中有柔和，不偏不倚，飽滿誠摯。這種「沖和」之境界是很難把握的，需要書寫者具有厚深的功底、純淨的心態，通透的心境。

康有為在《廣藝舟雙楫》中多次提及此碑，稱讚其「有洞達之意」。劉熙載在《書概》中說：

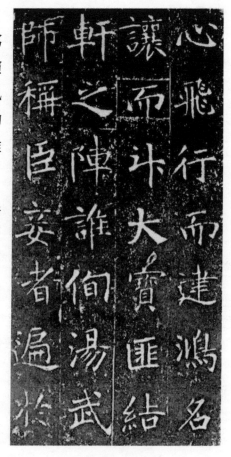

《龍藏寺碑》

「書之要，統於『骨氣』二字。骨氣而曰洞達者，中透為洞，邊透為達。洞達則字之疏密肥瘦皆善，否則皆病。」這既是對「洞達」的闡釋，又是對此碑的評價。「洞古達今」即是此碑也。

褚遂良、歐陽詢的楷書與此碑的風格比較接近，特別是褚遂良的《孟法師碑》、歐陽詢的《化度寺碑》。臨習此帖，可以參考褚遂

良、歐陽詢等書帖，還要關注鍾繇的書法及六朝碑刻，在相互對應中找尋規律，才會取得較好的效果。

五十　歐陽詢　九成宮醴泉銘

《九成宮醴泉銘碑》，立于唐貞觀六年（西元 632 年），歐陽詢書。

九成宮原為隋修建的仁壽宮（遺址在陝西麟游縣），唐貞觀五年（西元 631 年）加以擴建，更名為九成宮。取名九成宮，是因為「九」訓「多」，「成」訓「重」。「九成宮」即為多層高峻的雄偉壯麗之宮，象徵唐王朝千秋萬代蓬勃向上。當時長安城水源極缺，宮中用水全靠從河道裡「以輪汲水上山」。西元 632 年，唐太宗李世民在九成宮避署散步時，發現一塊地皮較濕潤，用杖疏導便有水流出，於是命人掘地成井，命名為「醴泉」。魏征撰寫銘文，歐陽詢書寫，銘文記述了九成宮建築的宏偉，唐太宗功業的偉大，醴泉發現的經過，以及祥瑞之意義。銘文中魏征提出的「黃屋非貴，天下為憂」，「居高思墜，持滿戒溢」名句至今仍有借鑒意義。

歐陽詢（西元 557—641 年），字信本，潭州臨湘（湖南長沙）人。書學「二王」及三公郎中劉　，自創一路，人稱「歐體」。與虞世南、褚遂良、薛稷並稱初唐四大書家。傳世書跡有《皇甫誕碑》、《化度寺邕禪師塔銘》、《九成宮醴泉銘》、《卜商帖》等。書論有《付善奴傳授訣》、《用筆法》等。

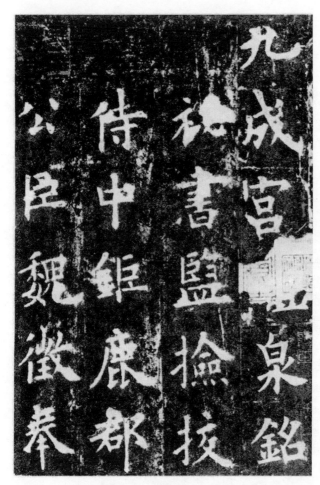

歐陽詢《九成宮醴泉銘》

歐陽詢出身豪門貴族，祖父歐陽頠博通經史，父歐陽紇亦有文采，其父謀反死後，江總收養了歐陽詢。《宣和書譜》卷十七評價江總：「作行草為時獨步，以詞翰兼妙得名。」因此，歐陽詢幼年學書應當直接受到三位長輩的影響。後來到北方後，他學習借鑒北朝書法和隋代書法，演變成了「勁峭」風格。入唐以後，受唐太宗專好王羲之的影響，他的楷書融入了王書的雍容高雅之氣息，《九成宮醴泉銘》正是這一風格的典型體現。

《九成宮醴泉銘》是歐體楷書的代表之作，被譽為楷書之宗，是歐陽詢 75 歲時的作品，《宣和書譜》譽之為「翰墨之冠」，趙孟頫說是「清和秀健，古今一人」。此碑書法高華渾穆，豐厚挺拔，既有

晉人風韻，又開唐人新風，是千餘年來楷書登峰造極之作。書法結構嚴謹、圓潤中見秀勁，且法度森嚴，筆劃似方似圓，結構佈置精嚴，上承下覆，左揖右讓，局部險勁而整體端莊，無一處紊亂，無一筆松塌，平穩而險絕。明趙涵在《石墨鐫華》中也稱此碑為「正書第一」。

《九成宮醴泉銘》最大的特點是點畫堅實厚重，用筆方整緊湊。不僅運筆時筆心常在點畫中行，收筆處亦是「須一身之力而送之」，線條特別凝重沉著，如鐵畫銀鉤，加上用筆方整中帶圓渾，顯得骨肉停勻，於峻峭之中含秀潤意味。張懷瓘在《書斷》中評歐陽詢書法時用了「筆力勁險」、「峻于古人」、「有龍蛇戰鬥之象」、「風旋雷激」、「森森焉若府庫矛戟」、「驚其跳峻，不避危險」等詞句來描述。這些描述對於我們今天欣賞《九成宮》也是很有啟發和幫助的。

《九成宮醴泉銘》于方整中見險絕，字畫的安排緊湊勻稱，間架開闊穩健。明陳繼儒評論說：「此帖如深山至人，瘦硬清寒，而神氣充腴，能令王者屈膝，非他刻可方駕也。」正是基於此，有人把歐陽詢與虞世南的楷書分為南北兩派，認為歐書筆劃方，而虞書筆劃圓。其實他們之間並非那麼涇渭分明，在用筆和結構方面，二者都是發揮了「二王」書法的形式優點。因此，觀察分析《九成宮》時，應當與虞書《孔夫子廟堂碑》同看，找出共有的閃光點。

《九成宮醴泉銘》是歷代學習楷書的楷模。此帖不僅是初學者的範本，就是有相當書法功底的人也把此帖作為一生常臨常新的範本。臨習此帖，一定要注意觀察筆劃的細節變化，與細微之處見精神，否

則，容易把字寫成缺乏活力的印刷體。

五十一　歐陽詢　張翰帖

《張翰帖》屬於原《史事帖》的一部分，被譽為「天下第七行書」，是歐陽詢僅存的四件墨蹟之一。現藏於臺北故宮博物院。

《張翰帖》所錄的是《晉書》上關於張翰故事的文字。張翰是西晉吳郡（今蘇州）人，富於才情，為人舒放不羈，曠達縱酒，當時人將他喻為「竹林七賢」之一的阮籍，稱他「江東步兵」。他追隨賀循至洛陽做了齊王的官，但他並不快樂，時常思念江南故鄉，於是萌生隱退山林、遠離亂世之念，後終棄官回鄉。

唐初推崇「二王」，「二王」之風彌盛書壇。歐陽詢將「二王」帖學與北魏碑拓相融，創立了中國書法史上一個獨特的個性體系，成為中國書法史上第一個南帖與北碑結合的書法大家。歐陽詢雖然以楷書著名，但是他的行書也具備鮮明的個性風貌，欣賞他的行書作品，可以增強對其楷書的認識。

《張翰帖》雖然只有十行，但寫的幹練通達，其字體修長，筆力剛勁挺拔，風格險峻，精神飽滿外露。宋徽宗趙佶賞鑒之後用「瘦金書」寫下題跋，評價此帖「筆法險勁，猛銳長驅」，說歐陽詢「晚年筆力益剛勁，有執法面折庭爭之風，孤峰崛起，四面削成」。這段評語對於欣賞《張翰帖》以及其他歐體書帖有很大的啟發和幫助。高宗

歐陽詢《張翰帖》

歐曰：「詢之書遠播四夷。晚年筆力益剛勁，有執法廷爭之風，孤峰崛起，四面削成，非虛譽也。」

　　《張翰帖》的風格與其楷書的風格基本上一致，都是以險取勝，寫得瘦硬，勁挺老到，轉折處猶見其筆鋒的轉折與疾速，挺拔安然。字的重心壓在左側，而以千鈞之勢出一奇筆壓向右側，使每個字的結體形成一種逆反之勢，然後再向右用力使之化險為夷，真可謂「險中求穩，別有樂趣」。此帖將碑法的凝重厚實、風華旖旎和帖學的活潑靈動、規矩方圓結合得非常圓滿，結體以縱為主，兼有偏筆，倚正相

合，在險勁之中歸之於穩妥。

從《張翰帖》中既能看到「二王」書風中的瀟灑風流、點曳之工的裁成之妙，又能看到北魏書法中瘦硬挺拔、渾雄肅穆的精神意蘊，整體給人一種絕塵超逸、清勁灑脫的美感。此帖被譽為「行書第七帖」，足見其在碑帖全面結合的高度。這種結合是盛唐精神在書法中的體現，達到了包融兼合，互見其韻，曠達意遠，仿佛天授的境界。在碑刻的森嚴法度裡兼融帖的秀雅韻致，同時做到章法完全是帖學風格，這是難以做到的，歐陽詢卻做到了，這得益於他嫻熟的書法技巧和深厚的書學功底。

歐陽詢行書上的藝術成就，是他審美追求的一種外化表現。他在書法實踐中形成了以縱為主，倚斜有度，靈動活泛，錯落跌宕，亦斂亦馳的風格。其險勁刻厲的風格是米芾狂逸精神的先聲。當代人學習帖學時善用偏筆，如果探究其宗，當以此帖為始。

歐陽詢不僅是一代書法大家，而且是一位書法理論家，他在長期的書法實踐中總結出練書習字的八法，即：「如高峰之墜石；如長空之新月；如千里之陣雲；如萬歲之枯藤；如勁松倒折，落掛之石崖；如萬鈞之弩發；如利劍斷犀象之角牙；如一波常三過筆。」他撰寫的《傳授訣》、《用筆論》、《八訣》、《三十六法》都是學書經驗總結，深刻闡述了書法用筆、結體、章法等書法形式技巧和美學要求，是我國書法理論的珍貴遺產。

五十二　虞世南　孔子廟堂碑

　　《孔子廟堂碑》為唐武德九年（西元 626 年）立，虞世南撰文並書。

　　虞世南（西元 558—638 年），字伯施，越州余姚（今浙江省）人。唐太宗時為弘文館學士，貞觀七年（西元 633 年）授秘書監，封永興縣子，授銀青光祿大夫，人稱「虞秘監」和「虞永興」。書承智永傳授，得「二王」之法，虞世南與歐陽詢、褚遂良、薛稷為初唐四大家。唐太宗稱他有五絕：德行、忠直、博學、文詞、書翰。傳世書跡有《孔子廟堂碑》、《汝南公主墓誌銘稿》等。書論有《書旨述》、《筆髓論》等。

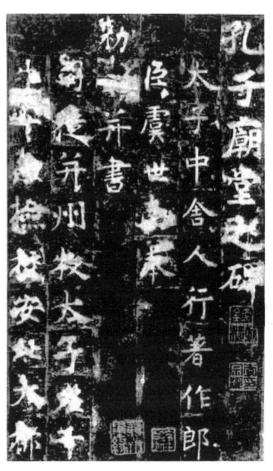

《孔子廟堂碑》

　　《孔子廟堂碑》原本稱「東觀帖」，明代王世貞曾收藏，後入清

內府。其間曾為董其昌所得，董大為讚揚。虞世南書成此碑後，以墨本進呈唐太宗，太宗把王羲之所佩右軍將軍會稽內史黃銀印賜給虞世南。虞世南親筆寫了謝表，宋時曾刻入《群玉堂帖》，現已佚。

《孔子廟堂碑》是一件集碑學與帖學於一身的作品，從作品形制上來看屬於碑刻，而就其書法線條、結體、章法風神與作品意境來看，還是十足的帖學作品。筆法圓勁秀潤，外剛內柔，平實端莊，筆勢舒展，用筆含蓄樸素，氣息寧靜渾穆，一派平和中正氣象，是初唐碑刻中的傑作。此書得智永筆法為多，歷代評價甚高，這是因為它符合了多方面的審美定位，既合乎王羲之典雅中和之美，又合乎王獻之駿健陽剛之美，成為人們學習楷書的典範，有「天下第一楷書」之譽。

《孔子廟堂碑》風格上俊朗圓腴、端雅靜穆、飽滿端麗，能明顯看出六朝書風的影子，鍾繇的意趣。其鋒芒內斂，但又有剛猛渾樸的一面。雖然是碑刻，但其書寫性通過每一筆傳達出來，能體會到書家那種含蓄蘊藉的精神。用筆精細，外柔內剛，筆力遒勁，平和安穩。用以後唐楷與此碑相比，更能顯出此碑寫得處處自然、恰到好處。將哲學的理趣與書法的形態完美有機結合，把虛靈和諧、幽妙深遠的美直接變成可視的文字形態，虞世南在這方面是一代大師。

「初唐三家」中的虞世南、歐陽詢和褚遂良，書法各有自己的風采與特點，歐書森嚴，褚書飄逸，虞書沖和。在這三個人中，虞世南最深得唐太宗和文人士大夫們的喜愛。虞世南書法繼承了「二王」恬淡蕭散的魏晉風度，人稱此碑「全是王法，最可師」。同時又一洗六

朝浮靡之氣，顯示出了規範的法度，雖不森嚴但筆法自然，是唐代尚法時代的先聲，是這一時期的代表作。學習楷書的人從此碑入手，既可得嚴謹法度、規範楷則，又可得「二王」書法之風骨。

唐初文人士大夫的藝術追求有一個典型的審美取向，即以法和秩序為前提的沖和之美。初唐書風所體現出來的整體審美境界就是不偏不倚的儒家審美思想、君子之風。虞世南無論為人、道德、學問，還是文章、書法都自覺的體現著以沖和為美的境界和君子風度。史書上說：「君子藏器，以虞為優。」「君子藏器」在書法中體現著一種深厚的文化和精深的學問。要認識虞書的剛柔、藏露，務要追求其「君子藏器」中深蘊的精神境界。

《孔子廟堂碑》是公認的虞書妙品。黃庭堅曾經寫下這樣的詩句：「孔廟虞書貞觀刻，千兩黃金那購得？」一件藝術傑作，透露出的是一個時代的精神，它包含著一個人的個性、氣節、功底和學養，還有那個時代的精神。

五十三　褚遂良　雁塔聖教序

《雁塔聖教序》又稱「慈恩寺聖教序」，唐永徽四年（西元 653 年）立，共二石，均在陝西西安慈恩寺大雁塔下。

褚遂良（西元 596—659 年），字登善，浙江錢塘（今杭州市）人。曾任吏部尚書、左僕射、知政事。封河南郡公，人稱「褚河

南」。後人把他與歐陽詢、虞世南、薛稷並稱為「唐初四大家」。碑刻有《伊闕佛龕碑》、《孟法師碑》、《房玄齡碑》、《雁塔聖教序》等。著有《晉右軍王羲之書目》。

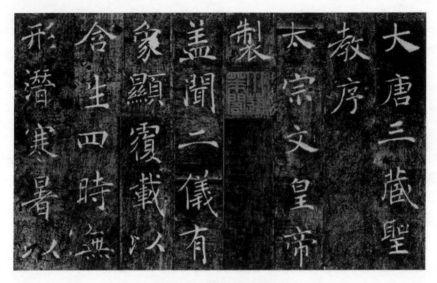

褚遂良《雁塔聖教序》

在中國書法歷史上，褚遂良是應當被重重地寫上一筆的書法家。他繼「二王」、歐、虞以後別開生面，晚年正書豐豔流暢，變化多姿，對後代書風影響甚大。他以《雁塔聖教序》等引領大唐楷書的新氣象，雖然初唐時歐、虞、褚同時稱雄書壇，但真正開啟唐代楷書門戶的是褚遂良。唐中期的顏真卿、徐浩等莫不受其影響，唐朝中後期書壇風貌是由褚遂良啟導的，特別是《雁塔聖教序》更具有開創性的意義。此碑在運筆上採用方圓兼施，逆起逆止，橫畫豎入，豎畫橫起，首尾之間皆有起伏頓挫，提按使轉以及回鋒出鋒也都有了一定的規矩。唐張懷瑾評此書雲：「美女嬋娟似不輕于羅綺，鉛華綽約甚有

餘態。」秦文錦亦評曰：「褚登善書，貌如羅綺嬋娟，神態銅柯鐵幹。此碑尤婉媚遒逸，波拂如遊絲。能將轉折微妙處一一傳出，摩勒之精，為有唐各碑之冠。」

楷書的筆意表現，當以褚遂良為最高，他用細勁遒婉的線條把流動之美落實在點畫之間，既體現了他剛直的性格，又體現了他滿腹經綸的學識。如果說北碑體現了雄肆剛強的骨氣之美，歐陽詢體現了嚴謹法度的理性之美，虞世南體現了溫文爾雅的內斂之美，那麼　遂良體現的是來自率性筆意的華麗與古拙的結合之美。褚遂良刻意處理每一個筆劃，每一根線條，每一個點與每一個轉折，力求使點線變為一種抽象的美。假如把歐陽詢比作「結構大師」，那麼褚遂良就是「線條大師」。他的線條充滿著生命，體現了靈魂之魄和飛動之美。袁中道在《珂雪齋集》卷一《劉玄度集句詩序》中說：「凡慧則流，流極而趣生焉。天下之趣，未有不自慧生也，山之玲瓏而多態，水之漣漪而多姿，花之生動而多致，此皆天地間一種慧黠之氣所成，故倍為人所珍玩。」褚遂良的書法便是這樣一種「慧黠」帶來的流動之美。

《雁塔聖教序》是褚遂良晚年的作品，書寫此作時他 58 歲，最能代表褚遂良的楷書風格。褚遂良的書法藝術之所以在晚年達到了至美的境界，不是人為地營造環境、創造強烈刺激，而是以他單純的、自然平靜的心態去經營自己的精神境界，潛心致志地用筆劃、線條和風格在紙面上展開優美的「舞蹈」。這種境界瀟灑自然，既不倉皇失措，也不鋒芒畢露，卻能暢達致遠。

《雁塔聖教序》在字的結體上改變了歐、虞的長形字，銳意出

新，創造了看似纖瘦，實則勁秀飽滿的字體。字形結構緊湊，字雖不大，但氣勢寬博，給人以震撼。每個字形以弧形線條居多，即使是短線條，也有一詠三歎的情調，正中有奇，變化極為豐富。弧線的大量使用，使原本筆直豎挺的基本筆劃，增加了柔和委婉。起筆時略微多了點逆筆，然後回引波轉一下，用筆生動活潑，不局限於原有的形式。筆劃纖細而俊秀，即使是複雜的波折轉筆，也是一絲不苟，其中有很多細的筆劃，也給人以韌勁十足的感覺，像是一根略微彎曲的鋼絲。細的線條過後，會出現厚重的線條，讓人賞心悅目。落筆著實用力，濡墨濃重充盈，行筆穩健，線條效果無論粗壯或細柔，都會給人明顯的質感。書寫時下筆乾淨、準確，行筆果斷，收筆俐落，有時收筆的時候讓人感覺是在空中做了一動作，這裡包含著很多的機巧，尤其在細節上，需要仔細地推敲。

《雁塔聖教序》字體清麗剛勁，參入隸法，意間行草，疏瘦勁煉，雍容婉暢，儀態萬方，足具豐神，筆法嫻熟老成，是唐楷沒有完全成為規則前的引路之作。此碑鐫刻出自隋、唐間刻字名家萬文韶之手，傳真程度很高，因而空靈飛動，使褚遂良書藝「空靈」特色躍然碑上。梁巘《評書帖》說：「褚書提筆『空』，運筆『靈』。瘦硬清挺，自是絕品。」書法的「空靈」是通過運筆與提筆體現出來的。在歐書或虞書中找不到明顯的運筆痕跡，褚遂良卻樂於強調用筆痕跡，以此來表現活潑的節奏，一起一伏，一提一按，造成別致的韻律。正如孫過庭《書譜》中要求的：「一畫之間，變起伏於鋒杪；一點之內，殊衄挫於毫芒。」《雁塔聖教序》表現的是一種空靈的風度，一種創新求變的心境。

褚遂良的書寫筆法屬於文人書法一類，十分細膩講究，在書寫過程中能夠把握輕重、灌輸力量。他巧妙地將虞、歐融為一體，又加入了濃厚的隸味，使筆劃粗細有變，方圓有度，既瘦勁飄逸，渾穆圓潤，又綽約多姿，和諧自然，韻味無窮，似有千斤之力。章法疏朗，若字裡金生，行間玉潤。結體比歐虞舒展，用筆比歐虞含蓄，氣韻直追「二王」，卻又都是褚家之法。「有法而無法，法為我用」，這正是褚遂良的高妙處。

更為重要的是，此碑由於有行書入楷、隸意造字，也為臨寫者開闢了多種的選擇與啟示。

臨寫此碑時，執筆要儘量低一些，這樣有利於對筆的控制，才能寫出變化多端的褚體。

五十四　褚遂良　大字陰符經

《大字陰符經》是褚遂良晚年代表作。

《大字陰符經》應當是褚遂良寫于唐永徽五年（西元 654 年）的作品，比《雁塔聖教序》晚一年。傳世《大字陰符經》有三種：草書、小楷和大楷。小楷本有《越州石氏帖》的摹刻，楷法端妍，字體細小如「蠅頭」，行字茂密又疏朗舒適，嚴謹的筆法中可見魏晉風韻。大楷本《大字陰符經》筆力勁健，形態多姿，風流倜儻，沉著而暢展，天然有趣，韻味十足，褚遂良的書寫風格十分鮮明。

《大字陰符經》屬於行楷書，但偏重楷的筆意，起筆直下與收筆的引帶，使字顯得比較生動。褚遂良受隸書影響很大，在極為靈活的運轉之中，他把隸書改造成了楷書，把楷書的運行轉成了行草書的意味。他書寫橫筆時起筆用隸法的逆入平出，在橫收筆時來一個重頓，強調隸書的抖動，輕重與虛實結合得很好。宋代書法家姜夔在《續書譜》中說：「一點一畫，皆有三轉；一波一拂，皆有三折。」強調每一個點畫、每一個波折都要在不斷的變化中來完成的，每筆點畫波折要力求其曲，《大字陰符經》體現的正是這種精神。

褚遂良《大字陰符經》

　　《大字陰符經》撇捺開張，線條對比強烈，時而纖巧，時而厚重，時而疏密有致，時而筆勢翻飛，波折起伏，巧於變化。結字欹正相生，寓拙於巧，變化多端，不落蹊徑，運筆牽絲暗連，速度很快，

俯仰呼應，各有所據。在整個作品中行書筆意較多，無論是點、豎、橫畫，在入筆方面大多自然落筆，露鋒起筆，有的甚至是尖鋒，這在一般唐楷中不多見。如「天」字，兩橫起筆自然；「以」字左右兩部分用露鋒起筆，使整個字形產生飛動感。但也有極少字是逆鋒起筆的，如「無」字。褚遂良講究氣勢，凌空起筆，將很多動作省略在空中，筆劃轉折大多圓中見方，難見圭角，但頓挫分明，使筆劃圓潤而又骨力內含，也有一些圓轉、近似圓轉或方折的形式。

《大字陰符經》帖中的線條大多柔中有剛，以輕細為主。筆劃的粗細變化不是字形本身的問題，與字體的繁簡程度也不完全相關，而是出於整體章法上的考慮，在率意中見法度，形態上極富流動感、凝重感和立體感，常常起到畫龍點睛的作用。

褚遂良書法深具「二王」行意、北碑意趣和古隸之美。這種整序有變，飄逸灑脫的書寫，達到了姿媚自在其內、飄逸瀟瀟盡在其外的藝術境界。這種姿媚之美恰好與現代人的意趣和追求相合，所以深得現代書壇的青睞。

《大字陰符經》看似易學，但其中機巧，須仔細體悟，尤其要在隸書、北魏中探尋其資訊。許多字起筆獨特，常常凌空行筆，把許多動作省在空中。臨寫時要特別留意，行筆不宜太快，否則容易虛華漂浮。帖中牽絲較多，對這些筆劃要淡化處理，不要過多模仿，否則容易造成草率之感。帖中轉折大多圓中見方，圓潤而有骨力，臨寫時要特別注意以此來增加字的張力和骨力。

五十五 李世民 晉祠銘

《晉祠銘》是唐太宗李世民撰文並書。碑現在晉祠貞觀寶翰亭內。這篇銘文提出了「興邦建國以政為德」等「貞觀之治」的政治思想。亭內還有詩人杜甫概括「晉祠銘」的碑刻：「文章千古事，社稷一戎衣。」

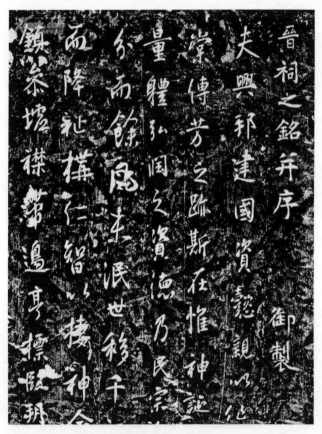

李世民《晉祠銘》

唐太宗李世民（西元 599─649 年），唐朝第二位皇帝，名字取意「濟世安民」，隴西成紀人，廟號太宗，諡號「文武大聖大廣孝皇帝」，在位 23 年。唐太宗李世民不僅是政治家、軍事家，還是書法家和詩人。

在中國書法史上第一個以行書立碑者是唐太宗李世民，立的就是《晉祠銘》碑，開創了

行書入碑的先河。唐太宗篤好書法，獨尊王羲之，登基之初，採取了一系列措施弘揚王羲之書法，親自撰寫《王羲之傳論》，不惜重金搜集王羲之作品三千六百多件，他死後還以《蘭亭序》隨葬。由于唐太宗的推崇，確立了王羲之的「書聖」地位。據記載，李世民每得王帖，不僅自己臨寫，還命諸王子臨寫五百遍。所以，他深得王羲之書法之神髓。他書寫的《晉祠銘》是難得的書法名碑。清錢大昕評《晉祠銘》說：「書法與懷仁《聖教序》極相似，蓋其心摹手追乎，右軍者深矣。」唐太宗的書法來自「二王」一脈，但不只守形似，而是在雍容和高雅中盡顯奔放氣度。宋張耒《宛丘集》中說唐太宗的書法：「用筆精工，法度粹美，雜之二王帖中不能辨也。而其雄邁秀傑之氣則冠諸書者。」《淳化中帖》卷七中就誤將唐太宗的兩幅作品《自慰帖》和《晚複帖》記在了王羲之名下。

由於《晉祠銘》是自撰自寫，所以書寫得心應手。開頭部分用筆結體有些拘謹，或許是出於報神之恩的心態。到了後面筆受情使，法從意出，越寫越奔放不羈，展示出了一個帝王的真性情。字體形勢開闊，神氣渾然，字裡行間充溢著唐代開國時期的勃勃生機。在雍容和雅的佈局之中，顯出劍戟森嚴，凜然不可觸犯的氣勢，凝斂緊迫、自然穩健、含而不露、不激不厲。與王羲之的書法相比，寫得更為瀟灑自然。但是，唐太宗行筆沒有王書的露鋒，多是用藏鋒；沒有王書的秀逸姿媚，而是內蘊其力，含蓄勁健。透露出了帝王「治大國如烹小鮮」的矜持和蓄而不發的大氣度。他以行書寫銘文，打破了以往的慣例，既顯示了一代之尊的自信，也反映了唐太宗求實沉著冷靜的性格。

從史書中得知，唐太宗學習書法，先學史陵，後學虞世南，然後追仿王羲之，從王羲之那裡找到了書法「玄奧」。他在《論書》中說：「今吾臨古人之書，殊不學其勢，惟求其骨力，而形勢自生耳。然吾之所為，皆先作意，是以果能成。」唐太宗學王羲之是認真的、刻苦的，對王羲之一往情深，說明他並非唯我獨尊，而是尊重藝術，有求賢若渴的胸懷，這也是唐太宗能夠成為歷史上一代明君的精神體現。

五十六　陸柬之　文賦帖

陸柬之《文賦帖》現藏於臺北故宮博物院。

陸柬之，生卒不詳，約初唐太宗、高宗時人，虞世南的外甥，蘇州吳縣人，少時學書師從虞世南，後上溯魏晉而專攻王羲之。朱長文《墨池編》謂：「柬之以書專家，與歐、褚齊名，隸行入妙，草入能，隸行於今殆絕遺跡，嘗觀其草書，意古筆老，信乎名不虛得也。」傳世墨蹟有《文賦帖》、《急就章》、《蘭亭詩》等，《絳帖》中載 25 字刻本。張懷瓘《評書藥石論》記載：「昔文武皇帝好書，有詔特賞虞世南，時又有歐陽詢、褚遂良、陸柬之等，或逸氣遒拔，或雅度溫良，柔和則綽約呈姿，剛節則鑒絕執操，揚聲騰氣，四子而已。」可見陸柬之與虞世南、歐陽詢、褚遂良齊名，稱作「虞歐褚陸四子」。

《文賦》是陸柬之先人陸機嘔心瀝血之名作。作為陸機後裔，陸

陸束之《文賦帖》

束之是以極崇敬的心理書寫《文賦帖》的。據說陸束之年輕時讀陸機《文賦》就極為傾心，想親筆書寫一遍，擔心自己書藝不精，而「玷辱」前賢名作，未敢貿然動筆，直到晚年書名赫赫之時，他才動筆了此心願。此卷的行筆、結字和布白，既體現了「二王」的雅逸，又體現了虞世南的溫潤。

陸束之學習書法有一個得天獨厚的條件，他的舅父是大名鼎鼎的虞世南，少年時得到舅父的書法真傳。虞書是王氏一脈的傳承，筆致圓融遒逸、蕭散灑落。陸束之受舅父的耳濡目染，深諳「二王」書法神韻。後來陸束之摹習歐陽詢書法，晚年又專工「二王」書法。他在繼承了魏晉傳統的基礎上，博採眾長，形成了形質秀麗、圓潤流暢、外柔內剛的書法風格。陸束之的書法作品《頭陀寺碑》、《急就章》、《龍華寺額》、《武丘東山碑》當時名重一時，可惜均已失傳，只有《文賦帖》一卷傳世，真是萬幸。

《文賦帖》全篇共 1658 字，字字用筆精到、神俊超逸、圓潤遒勁、內含剛柔、骨力遒勁、溫潤蘊藉，屬於「二王」一脈真傳。如

「宣」、「雲」二字，點畫精到，鋪毫後能將筆收緊，衄挫而出，顯得沉著樸厚、挺拔多姿；又如「鉤」、「芳」二字，轉折時筆勢連貫，用筆頓挫分明；還有「觀」、「而」二字，用筆馴雅整飭，有法有致，點畫表裡瑩潤，骨肉和暢，尤其在橫筆轉彎之處運用方折之筆，更顯得遒婉勁健；「藏」字，運筆沉著，點畫遒勁；「期」、「意」二字用筆瘦挺，稍現鋒芒，轉折處有較明顯的方筆棱角，給人以厚重遒勁的感覺。

《文賦帖》通篇以行楷為主，偶爾兼用草書，形成了自己獨有的特色。整篇作品字與字之間、行與行之間相互照應，左右顧盼，配合默契，渾然天成。線條圓潤而少露鋒芒，表現出平和簡靜的意境。筆法飄逸，無滯無礙，超脫神俊，深得晉人韻味，從中透露出了深厚的臨摹根底。《文賦帖》一氣寫來，沒有一絲一毫的荒率。

《文賦帖》以韻取勝，用筆提按適度、正側兼施、轉換自然、行筆流暢，結體顧盼呼應、牝牡相得，行氣連貫而富有變化，無不表現出一種和諧的生機。通篇沒有大起大落的強烈感情宣洩，也沒有驚心動魄的感官刺激，而是如芙蓉臨池、松影搖窗，給人一種溫雅嫻靜、清幽淡泊的美感。趙孟頫稱讚其不在顧、歐、虞、褚、薛之下。

唐初時期，書寫的森嚴法度還沒有形成，用筆還相當自由。《文賦帖》在規範的行楷中多處運用流麗清新的草書，全帖寫得活脫、通透、動感、鮮活，這是本帖的優勢。趙孟頫從此帖中受到啟發，領悟到晉人筆法和結體，所以書藝大進。孫承澤在《文賦帖》墨蹟跋文中說：「趙文敏（孟頫）晚年書法全從此得力，人鮮見司諫（指陸柬

之）書，遂不知文敏所自來耳。」

《文賦帖》中有「精騖八極，心游萬仞」一詞，分析此帖，「精騖八極」有之，「心游萬仞」不足。此帖與「二王」書法相比，缺少自然變化，缺少空靈之感，精到而不飄逸，沒有「二王」的機敏，魏晉韻味表現不足，有些太實、太程式化，除了兼用草書外，行楷寫得有些過於端正。元代書法家揭侯斯評論此帖是：「猶恨嫵媚太多、齊整太過也。獨於此卷為之三歎。」

《文賦帖》是臨習行楷的最佳範本之一。《文賦帖》貼近「二王」書風，由此開始臨習也是一條學習「二王」書風的路徑。但是臨習此帖一定要有楷書功底，全帖一千多字均是行楷書，如果能具有較好的楷書基礎，上手就會快一些。此帖結構嚴謹，沒有很好的控筆能力是很難寫好的。所以臨習時，精神一定要放鬆，注意力一定要集中，執筆一定要有控制。此帖更適應初學者，當學到一定程度，就要去「二王」墨蹟中獲取晉韻之精髓。

五十七 孫過庭　書譜

孫過庭《書譜》現藏臺北故宮博物院。

孫過庭（約西元 646—690 年），名虔禮，字過庭。吳郡（今江蘇蘇州）人，又曰陳留（河南開封）人，或作富陽（屬浙江）人。博通古今，獨秀文華，以草著名。與書家王紹宗、名士陳子昂相友善。

著有《書譜》並書，另有草書《千字文》、《景福殿賦》。

　　《書譜》堪稱中國書法史、中國文化史上文藝雙絕的合璧之作。論文章包含著極高的哲學的形而上的價值，每一個書法的學習者都能從其精闢的語言中悟到書法精髓，能從他的議論中受到啟發，總結自己書法學習的得與失。孫過庭認為漢唐以來論書者「多涉浮華，莫不外狀其形，內迷其理」。因而撰《書譜》一卷，此卷在唐宋時稱《運筆論》。這部關於書法理論與書法創作相結合的《書譜》是中國書法理論的一個奠基石，是學習中國書法的範本，是每一個書法家都繞不開，也不願意繞開的一篇傑作。歷代凡學習研究書法者都把《書譜》奉為圭臬。

　　《書譜》是中國書學史上一篇劃時代的書法論著，他提出著名的書法觀「古不乖時，今不同弊」，為書法美學理論奠定了基礎。孫過庭對於書法可謂是一片深情，《書譜》是以駢體文的形式寫就的，文字十分優雅簡潔，論述層層深入。從儒學與道學的雙重觀念出發，與書法實踐相結合，完成了這篇書法宏論。闡明了各種書體的功用及相互關係，如，「趨變適時，行書為要；題勒方 ，真乃居先；草不兼真，殆於專謹；真不通草，殊非翰簡。真以點畫為形質，使轉為情性；草以點畫為情性，使轉為形質。」指出學習楷書與草書應「旁通二篆，俯貫八分，包括篇章，涵泳飛白」等。總結出了「執」、「使」、「轉」、「用」為書法最基本的筆法。還總結了書法藝術的創作規律，如「初學分佈，但求平正。既知平正，務追險絕。既能險絕，複歸平正。初謂未及，中則過之，後乃通會。通會之際，人書俱老。」這些卓越的理論建樹，體現了可貴的藝術辯證法思想，蘊含著

深刻的美學原理，揭示了書學的奧秘，是孫過庭數十年書法創作實踐中得來的經驗之談。現代學者朱建新在《孫過庭書譜評考》篇首寫道：「餘嘗泛覽歷代書論之作，自後漢蔡邕、趙壹之論，訖于近世包世臣、康有為之著，不下百萬餘言。其所言者，往往故神其說，難以索解，求其言簡意賅，不蹈空疏，惟唐孫過庭之《書譜》，庶幾近之。且能言者又未必能行；能行者又未必能言；而過庭書《書譜》，論既精卓，書亦工妙，誠可謂二難並矣。」

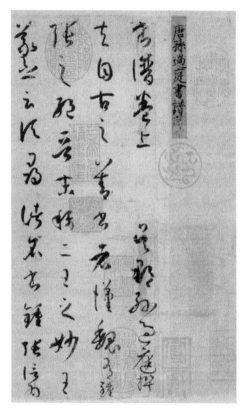

孫過庭《書譜》

《書譜》開始一段用筆沉穩理性，娓娓道來，應規入矩，不急不慢，意氣平和。寫到中間，筆勢漸轉放縱，點畫相連，鉤環牽引，筆筆連屬，興致盎然。愈到篇後，則逸興遄飛，筆下生風，波詭雲譎，盡情揮灑。首尾三千余言，高潮迭起，達到其文中所謂的「意先筆後，瀟灑流落，翰逸神飛」，「智巧兼優，心手雙暢」的忘我境界。

《書譜》在書法藝術上的成就是相當高的，與書法理論上的成就相映生輝。書法藝術上直追「二王」，筆筆規範，極具法度，有魏晉

遺風，歷代評價很高。宋米芾評道：「過庭草書《書譜》，甚有右軍法。作字落腳差近前而直，此乃過庭法。凡世稱右軍書有此等字，皆孫筆也。凡唐草得二王法，無出其右。」《書譜》具備了王羲之創造的各種筆法、墨法和章法。以筆法而論：有中鋒、側鋒、逆鋒、藏鋒、吐鋒；其橫、豎各具姿態；如論其點，無點不備篆筆、隸筆之意，十分生動。章法看似散散漫漫，隨遇而安，實則于平和之中蘊藉著變化。

《書譜》結字最具姿態，漫不經心處，最見奇崛；平平淡淡之間，詭異驚絕。每個字的結構法于「二王」又不同于「二王」，用筆比「二王」更為自在，更為放逸。孫過庭對字的造型是嫻熟的，也形成了一定的定式與形式。在技巧表現上，寫橫、長點捺時，先頓筆重按，然後順勢出鋒，使一筆中陡然出現兩種變化，波瀾跌宕，神采頓生。右環轉下作弧筆時，如「而」、「寫」等字，筆劃末端由粗轉而出細鋒，宛如瀑布突然受阻，流水變細，從岩隙中急轉而出。

《書譜》不同於王羲之的《十七帖》，也不同于賀知章的《孝經》，而是形成了另外一種有別于「二王」的造型體系，圓潤變化，有章可循，既是運動的，又是隨機的、自然的，以整體合乎空間邏輯的造字原則，形成了無數的對比與和諧的關係。點畫之間、行中的上下字之間、粗筆與細筆之間，形成一種既有情緒化，又很理性的草書風格。

初學《書譜》會覺得比「二王」書法容易上手，但是愈學到深處，會愈覺得不好學，很難將其神韻發揮出來。因為《書譜》草書的

機巧性與偶然性是互為結合的，因此對其結體定式要善於區別，既要吸收長處，更要避免短處。唐代之後，能將《書譜》妙處發揮出來的，應當是于右任，他用碑的手法突破了《書譜》中帖的規矩，書寫字形更為方圓。劉熙載說《書譜》：「用筆破而愈完，紛而愈治，飄逸愈沉著，婀娜愈剛健。」揭示了《書譜》在「破」與「紛」之間構築了奇妙絢麗的草書世界，這是值得深思玩味的。

《書譜》雖好，但仍為許多人詬病。唐張懷瓘在《書斷》中指出：「此公傷於急速」，說孫過庭控筆有些不夠，有點信馬由韁之嫌。明王世貞在《弇州山人稿》中說：「細玩之則所謂一字萬同者，美璧之微瑕，故不能掩也。」說孫過庭的字雷同太多，變化不夠。清代梁巘在《評書帖》中說：「孫過庭書多滑。」油滑是書法之大忌，梁巘認為孫過庭的書法犯了大忌，入了俗路。清代劉熙載在《藝概》中說了《書譜》的優勢，同時又說：「《書譜》謂『古質而今妍』，而自家書卻是妍之分數居多。」妍美是一個成熟書家應當回避的，說明孫過庭書法還不成熟。當代也有許多專家學者撰文，從不同角度指出《書譜》存在的問題。對於書法經典我們也不能盲從，要客觀分析其長短，取其長避其短。這是學書者應當具備的科學態度。

日本空海的傳錄本比我國大陸現在流傳的《書譜》多了 6 句話 28 字，這些字是：「草無點畫，不揚魁岸；真無使轉，都乏神明。真勢促而易從，草體賒而難就。」這一段關於草書與真書的論述，以及兩體關係的論述十分精闢，有很強的實踐指導意義。

五十八　李隆基　鶺鴒頌

《鶺鴒頌》現藏臺北故宮博物院。學術界對本卷是否是雙鉤廓填本一直存有爭議。

李隆基（西元 685—762 年）唐朝第六位皇帝，712 年至 756 年在位。他善八分、章草，傳世書跡有《鶺鴒頌》、《紀太山銘》等。

《鶺鴒頌》卷大氣、從容、細膩，在古代帝王的書法中，很難看到這樣精美的書法作品。唐太宗將民間與官府所藏「二王」書法作品全部收藏，每得王書，他即刻親自臨寫，並命皇子臨寫五百遍，「二王」書法對他及皇室影響至深。從《鶺鴒頌》這件作品上能夠看出來唐玄宗李隆基受唐太宗的影響，對王羲之書法也是十分推崇和追隨。這幅作品屬於「二王」一脈，只是比「二王」寫得肥碩了一些。黃庭堅說：「玄宗書斑斑，猶有祖父之風。」此帖與唐太宗的《溫泉銘》、《晉祠銘》進行比較，就能從中發現他們之間的相承關係，但太宗清勁，玄宗遒婉。

《鶺鴒頌》結體精熟、骨力內涵、虛實參差、妥帖自然，貴能於端莊中具蕭散飄逸之氣。運筆剛中有柔，優遊流暢，如「鶺鴒」二字的左翻筆，向下稍用力輕頓，然後得勢翻起，快捷銳利，得勢而出。起筆與收筆少藏鋒，輕入重斂，挺拔別致，書風雄秀，結體豐麗，用筆遒厚。從整幅觀之，書法遒緊健勁，豐潤渾茂，是唐代的典型風格。書法蕭散灑落，給人以行行淳厚之感，字字頂接而成，每行字顯得既重又密，但行距之間卻寬展舒暢。

李隆基《鶺鴒頌》

從書寫角度來說，肥易膩滯，胖易呆笨，而《鶺鴒頌》巧妙地解決了這一問題，它既敦厚又靈動，既沉毅又矯健。細細看來，書家注重筆劃的粗細變化，有粗有細，有重有輕尤其是筆劃比較重的字，厚而不悶，空靈暢達，達到了完美的結合。在結體上，以左傾為主，產生一種前沖之動勢，使每一個字靈動而不呆板，以「二王」為基礎，營構出了寬博、肥厚、包容的書法意象。此種書體用於榜書的創作，尤為實用。

《鶺鴒頌》這件書法精品出自皇帝之手是書壇的一個奇跡，氣魄之大，書寫之精，寬博細膩，顯示出了帝王風采。作品乾脆俐落不拖遝，豐腴妍麗不臃腫，骨力健達不萎靡，器宇軒昂不張狂，是一件書法傑作。

唐玄宗與唐太宗一樣書宗「二王」，能夠在「二王」基礎上，發揮出豐厚腴美的風格的確難能可貴。這種風格一改唐初的瘦硬通神，變成以肥為美，是受當時唐人崇尚豐腴美審美風氣的影響。由此開始，唐代的徐浩、蘇靈芝等也把字寫得肥碩寬扁，從顏真卿書法作品

中也可以看出豐厚腴美風格的影響，只是他後來擺脫了出來，開拓了一代新書風，成為唐楷的領軍人物。

五十九　賀知章　孝經

賀知章草書《孝經》。日本皇宮藏。

賀知章（西元 659—744 年），字季真，自號「四明狂客」，越州永興（今浙江蕭山）人。為人磊落不羈，與李白、張旭等人並稱「酒中八仙」。賀知章以詞章著名，書法善草、隸。傳世書跡有《孝經》、《洛神賦》等。

《孝經》卷行筆勁健，章法嚴密，氣勢相連，首尾相顧，給人以「結意優美」的感覺。用筆酣暢淋漓，點畫激越，粗細相間，虛實相伴；結體左俯右仰，隨勢而就，猶如潺潺流水一貫直下，充分地體現了賀知章風流倜儻，狂放不羈的浪漫情懷。李白在《送賀賓客歸越》詩中言：「鏡湖流水漾清波，狂客歸舟逸興多。山陰道士如相見，應寫《黃庭》換白鵝。」詩中借用白鵝的典故，將賀知章比喻為王羲之，對賀極為推崇。

《孝經》卷寫得快捷迅疾，體現了一個文學家的「逸興」，展示了狂放不羈的性情。劉禹錫在《洛中寺北樓見賀監草書》詩中曰：「高樓賀監昔曾登，壁上筆縱龍虎騰。中國書流尚皇象，北朝文士重徐陵。偶因獨見空驚目，恨不當時便伏膺。惟恐塵埃轉磨滅，再三珍

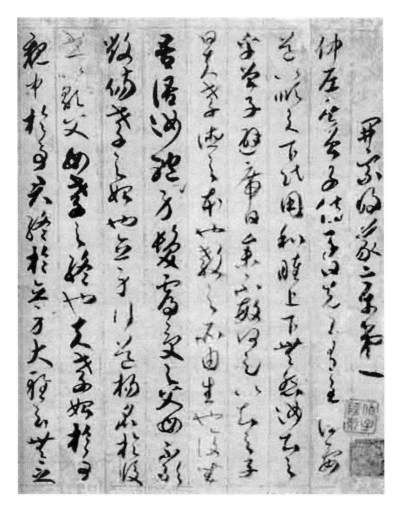

賀知章《孝經》

重囑山僧。」溫庭筠詩曰：「越溪漁客賀知章，任達憐才愛酒狂。榮路脫身終自得，落筆龍蛇滿懷牆。」這些高度評價賀知章書藝的詩作，讀後不僅使我們享受了詩詞之美，也享受了書法藝術之美。賀知章的草書，拉開了盛、中唐草書浪漫風氣的序幕。

在唐代，能與《書譜》這樣的大幅草書相匹敵的作品，恐怕只有賀知章的草書《孝經》了，從文字到氣勢、從個體到總體，《孝經》都不亞於《書譜》。這是因為它呈現出了草書線條的抒情性與尖銳性，將理性、規範、自然、性情都彙集在了一起，包融成了一體。《孝經》主要有以下幾個特點：

一是動盪激烈，連綿不絕，在書寫中追求節奏的變化。《孝經》文字多、篇幅長，完全是在一種自然的狀態下寫的，所以字體飛動且雄強，書寫的過程中不斷形成一些新的節奏，有一種時快時慢的感覺。筆力一直保持在較為平穩的狀態，寫得疾速但沒有一絲慌亂。賀知章高超的書寫技巧在《孝經》中體現得非常突出，演繹得非常完美。

二是欹正相生，跌宕起伏，常常在奇險處尋求穩定。施宿《嘉泰會稽志》卷十六記載：張旭與賀知章二人經常出外遊玩，「凡人家廳館好牆壁及屏障，忽忘機興發，落筆數行，如蟲篆飛走，雖古之張（芝）、索（靖）不如也。好事者供其箋翰，共傳寶之」。賀知章與張旭關係十分密切，書法上必然相互切磋。《孝經》的書寫風格體現了張旭的隨心所欲風格，處處在險境中寫出逸態，把正和偏、欹和正等對立因素協調統一，形成險極而平的風格。

三是牽絲聯結，引帶分明，使得整個篇章渾然一體。賀知章雖逸筆草草，但是他是在一種理性的把握之中書寫的。如王羲之在《題衛夫人〈筆陣圖〉》所說：「鉤連不斷，仍需棱側起伏，用筆亦不得使齊平大小一等。」又如孫過庭在《書譜》說的：「一畫之間，變起伏

於鋒杪；一點之內，殊衄挫於毫芒」。

四是結體誇張，對比強烈，形成稚拙自然的風格。根據字的具體結構，在不同的部位，分別對其筆劃疏密進行調整，密者一任其密，疏者更使其疏。大與小、粗與細、輕與重、淡與濃等都處理得自然、協調。

五是中鋒行筆，圓渾蒼潤，猶如「錐劃沙」穩健浪漫。尤其是勾挑之筆，頓如山安，趯然而起；加上結體開闊，字形搖曳，機趣橫生。將點畫的厚重與結體的寬博，以及章法布白開合妙合等因素綜合起來，形成了爛漫奔放的曠達氣象。

六是線條變化，形式多樣，在對比協調中完成結體。此帖的線條應用了頓挫、跌宕、轉折、收放、趨向、走勢、剛柔、曲直、輕重、疾徐等手法，取得了相引相距、相輔相成的良好效果。

七是巧用筆法，調控速度，構成了交織互補的態勢。書法一方面在於筆法的複雜性，另一方面在於線條的運動性。速度是書法作品的重要元素，它貫穿于書寫的全過程，與其他各種元素相互制約、相互影響、相互依存，此作品中表現速度的字比比皆是。形成線條美的根本要素在於筆法，筆法的最佳境界是能寫出提按頓挫、方圓轉折、粗細長短、正斜曲直、輕重疾徐、縱橫剛柔、飛轉流動、起伏跳宕等狀態，表現姿態意趣和生命節奏。

應當說，學習此帖的難度一點都不亞於《書譜》，甚至還有過之，所以，它不適合初學者臨習，適合有相當經驗的書法家從中吸取營養和得到啟示。

六十 李邕 李思訓碑

《李思訓碑》在陝西蒲城縣。此碑規模極大，遒勁而妍麗，是李邕精心之作，為歷代書家所稱道。

李邕（西元 678—747 年），字泰和，揚州江都（今揚州）人，是注解《文選》的李善之子，開元間曾任北海太守，人稱「李北海」。他能詩文，工書法，尤善行楷書。他前後撰碑八百餘通，流傳至今的有《雲麾將軍李秀碑》、《嶽麓寺碑》等。

自唐太宗李世民以行書寫碑之後，此風漸開，李邕是其中的書寫大家。清錢泳說：「以行書而書碑者，始于唐太宗之《晉祠銘》，李北海繼之。」李邕在當時具有很高的名望，中朝衣冠以及很多寺觀

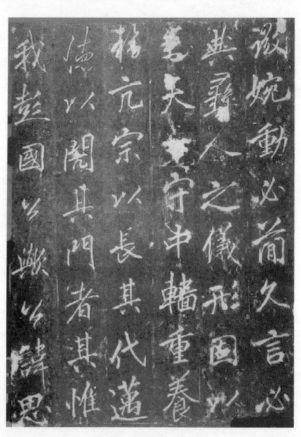

李邕《李思訓碑》

常以金銀財帛作酬謝，請他撰文書寫碑頌。杜甫《八哀詩》稱讚李邕知識淵博，行書藝術格調高雅有致，詩曰：「聲華當健筆、灑落富清制。風流散金石，追琢山嶽銳。情窮造化理，學貫天人際。干謁走其門，碑版照四裔。」

《李思訓碑》在用筆、結構、章法上與《集王聖教序》有明顯的承續關係。用筆以厚重取勝，在力度控制上以按為主，以提為輔，是對王羲之筆法的改造。按多提少，點畫肥厚，字形穩實，整體氣息厚重。筆法上大都側鋒而下，猛俏健利，用筆豪爽，起落爭折，筆劃連接多厚重，沒有過多的紆徐盤屈、含蓄不露的姿態。一點一畫如拋磚落地，錚錚有聲，喜用一分筆，偶用二分筆，所以筆筆鐵畫銀鉤，瘦硬通神。

《李思訓碑》字的結構重心下移，穿插避讓，落落大方，揮灑自如，形勢連貫。字形以欹反正，右肩明顯上抬，左低右高，呈欹側之勢，錯位強烈，超越了《集王聖教序》的體式。所恃全在筆力，又能在大處把握結構，所以靜態的字形中有一股結構張力，以豪氣攝人，顯示出剛硬折拗的品性。明代楊守敬評價《李思訓碑》「風骨高騫」。

《李思訓碑》章法平整沉穩，單字造型獨立，字字不連，與《集王聖教序》如出一轍。王羲之的尺牘、《蘭亭序》及《集王聖教序》對牽絲的使用，在此碑上時有所見。在繼承王系書風的同時，線條厚度的處理和重心下移方面又出蹊徑，點畫的力度與形態，行筆時一筆到位不猶豫。線條以實為主，又有恰當的虛筆做調和，線條剛直果

斷。

　　李邕寫此碑時 43 歲，正是人生壯年，所以此碑健筆凌雲，氣勢非凡，書法勁健，凜然有勢。用筆清勁自然，瘦勁異常，凜然有勢。結字取勢縱長，奇宕流暢，其頓挫起伏奕奕動人，顧盼有神，猶是盛唐風範。

　　李邕曾經說過這樣的話：「似我者欲俗，學我者死。」事實上，李邕書法作品中的厚重雄健，恰是修正筆力纖弱的一劑「良藥」，是學書者的重要範本，初學和久學者都可以此為範。後世追尋他書法風格的人很多，宋代蘇東坡、米芾吸取了他的一些用筆結字方法和章法特點；元代趙孟頫極力追求他的筆意，從中學到了「風度閒雅」的書法境界；何紹基學到的是他的線條與結體方法。

六十一　張旭　古詩四帖

　　《古詩四帖》，明董其昌認為是張旭手筆，後世從之。現藏於遼寧省博物館。

　　張旭（西元 658—747 年），字伯高，一字季明，吳縣人。唐代著名書法家。初任常熟尉，後官至金吾長史，故人稱「張長史」。張旭是唐代著名書法家陸柬之的外孫，是中國書壇「狂草」奠基人。自言「觀公主擔夫爭道，又聞鼓吹而得筆法意，觀孫大娘舞劍器而得其神」。書法開啟了中唐的浪漫主義寫意書風，展示了唐代書法全盛時

期風采，唐文宗曾下詔，將李白的詩歌、裴旻的劍舞和張旭的草書定為「三絕」。傳世作品有《古詩四帖》、《千字文》、《郎官石柱記》等。李白詩稱讚張旭詩云：「楚人盡道張某奇，心藏風雲世莫知，三吳郡伯皆顧盼，四海雄俠爭追隨。」

《古詩四帖》中的四首詩，前兩首是南北朝庾信的《道士步虛詞》之六和之八，後兩首是南朝謝靈運的《王子晉贊》和《岩下見一老翁四五少年贊》。這幅作品到底是誰所書，無證據可考。董其昌說，他曾見過張旭所書的《煙條詩》、《宛陵詩》，《古詩四帖》與它們的筆法相同，所以推斷是張旭所書。但是這二首詩的書作現在見不到，連刻石拓本也無流傳，所以董其昌的說法也遭人質疑。但是無論如何質疑，人們都認為《古詩四帖》是我國草書藝術中的奇觀，是一件震撼人心、異常爛漫、激情四溢的書法大作，堪稱草書藝術的巔峰。

能夠傳世的狂草作品都是書寫者在情緒激動的狀態下，以高超的記憶力和書法表達方式來完成的，《古詩四帖》也是這樣。因為沒有任何史料記載，我們只能在這幅作品中去猜度作者當時的亢奮與激情。可以試想一下，書寫者如果在非常沉悶的情況下，能夠有如此激情四射的表現嗎？

狂草一定是在情緒激烈的狀態下，於快捷之中將字的點畫連續運動完成的。孫過庭說：「草書以點畫為性情，以使轉為形質」，就是這個道理。書寫狂草作品，書寫者對毛筆的控制力要相當到位、相當敏捷，而且準確度也要相當高，要將不同書體與書寫時的個人狀態完

美融合、巧妙變通。否則，難以完成像《古詩四帖》這樣的作品。

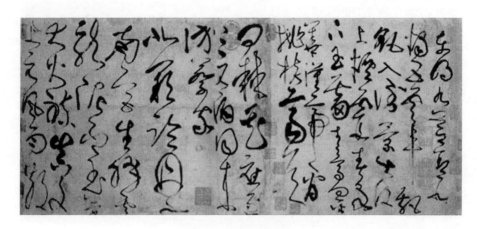

張旭《古詩四帖》

　　《古詩四帖》通篇氣勢磅礴，佈局大開大合，如長江大河一瀉千里，似急風驟雨一落千丈，落筆帶有千鈞斬，狂而不怪勢奔放；運筆無往不收，如錐劃沙，無纖巧浮華之筆；跌宕起伏，動靜交錯，滿紙如雲煙繚繞。張旭將篆書的逆鋒藏頭的運筆方法融入於快捷的書寫之中，氣勢奔放縱逸。如第六至八行的「漢帝看核桃，齊侯問棘花」，筆劃連綿不斷，運筆遒勁，圓頭逆入，功力渾厚。第八至十行的「應逐上元酒，同來訪蔡家」，字裡行間內蘊無窮，古趣盎然，充滿張力磁性，行筆出神入化。第十三至十四行，「龍泥印玉簡，大火煉真文」，筆法字體方中有圓，書寫中提按、使轉、虛實相間，筆斷意連，給人儀態萬千之感，令人遐想無限。

　　《古詩四帖》書寫的筆道像鋼絲般勁挺，似藤條般堅韌，收斂處有積點成線的立體感、膨脹力。飛動處有閃電劈天的震盪感、爆發力。整幅作品宛如一幅主題突出、瑰麗奧秘的畫圖，虛與實，動與

靜，起與伏，逆與順，主與次，枯與濕都各有層次，對比強烈，撼人心魄，動人情懷。

《古詩四帖》是自王羲之以來草書發展史上的突破，徹底衝破了魏晉拘謹的橫直有序的程式化風格，使字與字，行與行，起首與結尾之間產生了一種相互依存的牽連，體現了中國盛唐時期浪漫、青春、包容的精神風采。

六十二 李白 上陽臺帖

《上陽臺帖》唐代大詩人李白所書，現藏於北京故宮博物院。

李白（西元 701—762 年），字太白，號青蓮居士。雖然李白的書名為其詩名所掩，但歷代書史專著裡仍然有記載，說明李白書法在歷史上是很有影響力的。

唐開元十二年（西元 724 年）李白出蜀遊三峽，至江陵遇道士司馬承禎，得到司馬承禎讚賞，與其結下友情。後來司馬承禎奉唐玄宗之命到王屋山建立道觀，並在陽臺宮內作山水壁畫，畫中仙鶴、雲氣、山形、澗壑非常生動。天寶三載（西元 744 年）李白與杜甫、高適同游王屋山陽臺宮時，尋訪司馬承禎，到達陽臺觀後，方知斯人已經仙逝，未見其人，惟睹其畫，有感而發，寫了這幅《上陽臺帖》。後世有人懷疑是宋人的偽作，但是目前文物界基本上公認是李白唯一的書法真跡。

詩人的書法作品與其他書家的書法作品是有區別的，詩人更容易把自己的性情、自己的詩境帶到書法作品之中。李白35歲左右登上了安徽安陸南漢川境內的陽臺山，留下了這樣的詩句：「陽臺隔楚水，春草生黃河。相思無日夜，浩蕩若流波。流波向海去，欲見終無因。遙將一點淚，遠寄如花人。」《上陽臺帖》與此詩的情境很相似，可以據此推斷《上陽臺帖》應該是這個時期寫的。李白傳世的這幅唯一書跡，落筆蒼勁豪邁，收放自如，勁健流暢，筆盡處人已酣醉，點畫如行走在雲煙之中，大有收天下於一紙的曠達情懷，是《李白墓碑》中所稱的「思高筆逸」的真實寫照。

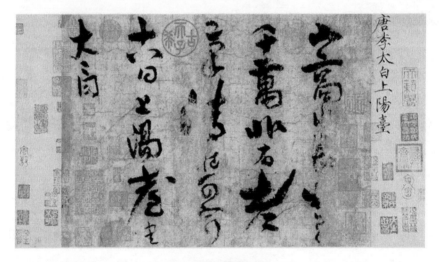

李白《上陽臺帖》

《上陽臺帖》書法蒼勁雄渾，氣勢飄逸，落筆天縱，筆力勁健，收筆處一放開鋒，用筆縱放自如，快健流暢，書字大小錯落，與李白豪放俊逸的詩風極為相似。《上陽臺帖》後有一跋，跋文是：「太白嘗作行書，『乘興踏月，西入酒家，可覺人物兩望，身在世外』，字

畫飄逸，豪氣雄健，乃知白不特以詩鳴也。」元代書法家歐陽玄在觀賞此帖後，題詩雲：「唐家公子錦袍仙，文采風流六百年。可見屋樑明月色，空餘翰墨化雲煙。」《上陽臺帖》帖上記載的這些文字以及大量印記，也可證明此作書寫者是李白。據明解縉《春雨來述‧書學傳授》說：「旭傳顏平原真卿、李翰林白、徐會稽浩。」說明李白草書來自張旭一脈。由於其書得自張旭，故而飄然有仙氣。

《上陽臺帖》的用筆於蒼勁中見挺秀，意態萬千，結體亦參差跌宕，顧盼有情，奇趣無窮。得法于自然，不遵法度，與唐代崇法不相類，所以揮灑出韻，神態放逸，飛舞自得，可謂得書法之神妙。從此帖中也可以看到李白矛盾的性格，他的思想總是在入世與出世之間漂泊不定，忽而兼濟天下，忽而以神仙自比，性情爛漫不拘。力圖入世而未致用，出世則不心甘的矛盾痛楚，貫穿了他顛沛流離的一生，並熔鑄在性格之中。書法作品作為心理節奏和性格的折射，《上陽臺帖》中的每一個墨點、每一根線條都很自然地滲透著李白的這種性格，表現了李白官場絕望後的一種清壯沉雄、自然放達，正如作品中所書：「非有老筆，清壯何窮」，其性情表現得淋漓盡致。

儘管這件作品篇幅很小，但無論是整篇章法還是單個字體，都給人以豪放雄強之感，把觀者帶入了一種詩境之中。五行墨蹟寫得跌宕起伏，錯落有致，如大江大河，突兀而至；如山石崩絕，淩空而來。看似漫不經心，隨意所書，實則格律森嚴，神形逸蕩。「山高」兩字，猶如空中墜石，體現出一種險疾之勢。「非有老筆」四字中的「非」字寫得扁而放縱，「有」字則寫得小而含蓄，「老」字突然沉筆揮灑，放膽伸毫，將上述諸字輕輕托了起來。再如「情」字和

「台」字，看似結構並不平穩，似有搖搖欲墜之狀，然而，正是在看似顛簸之中營造出的穩健才有韻味。「情」字重心略有傾斜，最後一點又恰到好處地把險勢拉了回來，真是令人叫絕。「台」字的一橫同樣也起到了這種於險疾中求平整的作用。整幅作品就像李白的詩歌一樣，是跳躍的、非常態的，但又充滿了激情，充滿了豪邁，與「黃河之水天上來，奔流到海不復回」的意境相似。這可能就是詩人書法的絕妙之處。

六十三　顏真卿　祭姪稿

《祭姪稿》作于唐乾元元年（西元 758 年），是唐代顏真卿追祭從姪顏季明的草稿，被譽為「天下第二行書」。現藏於臺北故宮博物院。

顏真卿（西元 709—785 年），字清臣，京兆萬年（今陝西西安）人，一說臨沂（屬山東）人。顏真卿書初自家學，後又隨褚遂良、張旭學書，一變古法，自成一格。世稱顏體，史上與柳公權並稱「顏柳」，對後世影響極大。顏真卿不僅在書學史上樹起一座巍峨的豐碑，而且他的高尚人品也為後世景仰。傳世書跡頗多，碑刻有《多寶塔感應碑》、《東方朔畫贊》、《顏勤禮碑》、《大唐中興頌》、《麻姑仙壇記》、《裴將軍詩》、《爭座位帖》等；墨蹟有《祭姪稿》、《劉中使帖》、《湖州帖》（傳）、《自書告身》。書論有《張長史筆法七十二意》，後人輯有《顏魯公文集》。

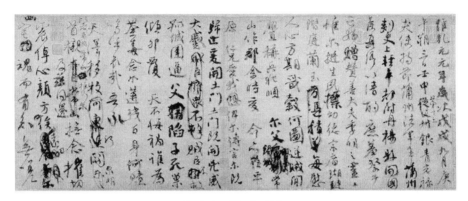

顏真卿《祭侄稿》

「安史之亂」期間，顏真卿堂兄顏杲卿任常山郡太守，賊兵進逼時，太原節度使擁兵不救，以致城被攻破，顏杲卿與子顏季明先後罹難。後來顏真卿派人尋找顏杲卿與顏季明，只找到了季明的頭骨。他對長兄與侄子為國家壯烈犧牲，導致顏氏家族「巢傾卵覆」的狀況而悲憤異常，寫下了這篇滿懷悲痛的《祭侄稿》。提筆之際，他撫今追昔，悲憤交加，情不自禁，用筆情如潮湧，一氣呵成，一吐為快。書寫時的情境及其成稿的性質，決定了此作的書法率意，正因為率意才顯示了無刻意痕跡的真情，其自然本真和高超技巧，使此帖成為行書的最佳範本。書寫者的情感完全是在自然狀態中運行的，剛開始時線條沉穩含蓄，隨著情緒的演進連筆增加，總體節奏不斷趨向奔放疾速，逐步推向更為激越的層次，最後在線條無法遏止的推移中結束。此作品的線條包含了豐富的層次和極為細微的變化，展示了書法在精神背景支持下的演變推移達到更高狀態的過程。整個作品是一種放縱自然，隨情緒不斷演進的狀態。這正是這幅作品的最獨特之處，也是別的作品所無法比擬的。

《祭侄稿》整幅作品點畫密聚，枯筆連同塗擦數字之處，共同造成了虛實、輕重、黑白之間的節奏變化，加上草稿特有的率意造成用筆「不拘小節」，結體偏于鬆散，形成了獨特風格。筆法上也相當豐富，圓轉遒勁的篆籀筆意，以圓筆中鋒為主，藏鋒出之。厚重處渾樸蒼穆，如黃鐘大呂；細勁處筋骨凝練，如金風秋鷹；轉折處，或化繁為簡、遒麗自然，或殺筆狠重，戛然而止；連綿處筆圓意賅，痛快淋漓，似大河直下，一瀉千里。線條遒勁而舒和，與沉痛切骨的思想感情融合無間，這是書法技巧中最難的技巧。劉永濟在《詞論》說：「情不真則物不能依而變，情不深則物不能引之起。」因為《祭侄稿》情真情深，所以才有如此豐富的筆墨表現。

　　《祭侄稿》的轉折處幾無折筆重按的動作，多以使轉之法，或純用轉法，如「楊」、「九」等字；或提按中同時使轉，如「蒲」、「蘭」等字。即便有折筆的動作，也是提起筆鋒，轉換筆向，不使露骨，如「夙」、「贈」等字。中段「關」字，右側「門」旁，短橫以點出之，頓後提筆轉向，隨即鋪毫，如此過渡使折處避免了虛薄與生硬。行筆時沒有「二王」一路的側鋒取妍，而是將篆籀之法搬移到行草中來，以中鋒為主，疾澀之法，使線條整個感覺是圓的，佐以節奏穩健的提按頓挫，筆鋒隨絞隨散，節節變換，線質極具古意，每一根線條均有力透紙背、力敵千鈞之感。

　　《祭侄稿》帖中渴筆較多，墨色濃重而枯澀，與書寫時使用的短而禿的硬毫或兼毫筆，以及濃墨和麻紙有關。這一墨法的藝術效果與顏真卿當時撕心裂肺的悲慟情感恰好統一。這種墨法效果是後人無法複製的。真跡中所有的渴筆和牽帶的地方歷歷可見，能讓人看出行筆

過程的軌跡和筆鋒變換之妙處，對於學習行草書來說有很大的啟示意義。

明代祝允明說：「情之喜怒哀樂各有分數：喜則氣和而字舒，怒則氣粗而字險，哀則氣鬱而字斂，樂則氣平而字麗。」顏真卿哀極、憤極的鬱勃之氣，必然在《祭侄稿》中造成「氣粗而字險」、「氣鬱而字斂」的情境。顏真卿書寫時痛不失法，哀不越規，在通篇「粗險」、「鬱斂」之中，仍然來龍去脈清晰，點畫中挺立著大義凜然的錚錚風骨。這是一件充滿悲劇色彩的作品，書家將內心的感情物化成外在的筆墨線條，吞吐嗚咽，驅遣自如，表現了強烈的悲劇性衝突，創造了獨特的藝術情境，蘊藉著一種厚重的力量。這種強悍粗獷的線條，自然率真的變化，一氣呵成的氣勢，掀動著欣賞者的心潮，使欣賞者在強烈的刺激下獲得審美意象，產生一種沉鬱悲壯的崇高美感。使臨寫者不斷地從高超絕倫的技巧中受到感染，使人沉浸其中，得到高品位的藝術享受。

《祭侄稿》是用血和淚凝聚成的傑作，這種傑作只能在具備厚實的學問功底和精神積澱的基礎上，才能於瞬間在特殊情感條件下爆發出來，它揭示了藝術的真正魅力，揭示了情感在藝術創作中的重要作用。儘管《祭侄稿》書於一千多年前，由於其充沛的感情色彩和超絕的書法藝術，所以它永遠是心靈情感的奏鳴曲，是哀極憤極的心聲，是中國書法史上的絕唱。

六十四 顏真卿 麻姑仙壇記碑

　　《麻姑仙壇記碑》全稱「有唐撫州南城縣麻姑仙壇記碑」，唐大曆三年（西元 771 年）四月立。

　　古人所謂書：「如其學，如其志，總之如其人而已。」每一個大書法家的代表作，就是本人最好的寫照，代表作就是書家。《麻姑仙壇記碑》在整個顏真卿書法的體系中佔據著很重要的位置，在世人眼裡，此作品中的每一個字幾乎就是顏真卿的化身，顏體的集大成者當以此為第一。顏真卿撰寫《麻姑仙壇記》時已經 62 歲了，突出地表現了顏氏楷書的獨特風格，在藝術上達到了高度的成熟與完美。

　　《麻姑仙壇記碑》用筆以篆籀筆意入楷，骨力挺拔，起筆、收筆多藏頭護尾，時出「蠶頭雁尾」，蒼勁古樸，骨力挺拔，雄深秀穎，精力內蘊，含而不露，線條粗細變化趨於平緩雍容，不少字與顏體的其他字相比一反常態，橫粗而豎細，筆劃少波折。結體因線條厚重，為了在字的中宮留出余白，避免壅塞，不得不竭力向四周擴張，外拓的寫法被推向極致。右側點和左側點是該

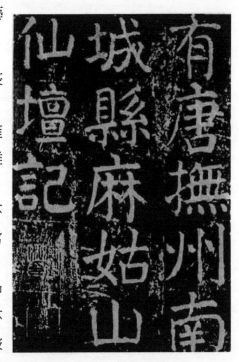

顏真卿《麻姑仙壇記碑》

碑中用得最多，點畫狀如瓜子，上光下圓，如欲滴之露，富有張力美。其中的橫畫，均取斜勢，左低右高，但角度不大，起筆處多見方筆，收筆時則以圓筆藏鋒為主。橫畫的變化也多見於行筆過程中，筆鋒稍有抖動，不是一滑而過，略帶些「屋漏痕」之意。粗細變化莫測，韻味無窮，忽而左邊粗，忽而右邊粗，忽而中間粗，運筆熟中帶生。結體上極盡變化，其中有許多字重心下移，妙在平中見奇，給人以一種端莊、愨厚的感覺。

《麻姑仙壇記碑》中有些字的筆劃，靜中寓動，妙趣橫生，四角撐滿，端嚴緊密，筆勢開張，四滿方正。有的字體，體態沉雄，氣象恢弘，蓄勢藏鋒，以拙見巧。分熔篆鑄的線條，氣勢恢弘的結體，無不顯示出它的拙味與大氣。篆隸之意貫穿真、行、草二體，骨子裡沒有篆隸，氣不夠，意不滿，勢不壯。細品此碑，起筆多運用藏鋒、中鋒和裏鋒行筆，起筆之處多以點作勢，收筆處多扭頓回鋒，而中間行筆又極為明快和富有變化，即使僅僅一筆橫劃也顯得很有生氣。由於它筆法技巧相當豐富，書寫時也不呆板，處於相當活潑抑揚的狀態，穩沉之中見飄逸，圓健之中見廋勁，任何一筆絕非刻意追求，而是筆到字成，隨意揮灑。

《麻姑仙壇記碑》風格拙朴古雅、內斂含蓄，融篆籀之氣於楷法，線條如萬歲枯藤，結體寬博大方，寓奇逸于剛正。顏真卿的《麻姑仙壇記碑》與他的《多寶塔碑》、《顏勤禮碑》、《元次山碑》和《李靖玄碑》等相比，更為清勁廋健，用筆細筋入骨，不像其他碑文圓滿厚實，用筆飽滿。書寫時完全是信手拈來，守規矩而又不墨守成規，打破了四平八穩的狀態，由博返約、返璞歸真、超塵脫俗，大智

若愚。此碑恰好印證了顏真卿的書法此時已經達到了爐火純青、重意不重形的境界。

用自由的、平淡的心情去創作，對於一個具備高超技藝的書法家來說是相當重要的，《麻姑仙壇記碑》正是在自如飄逸的心態中完成的又一篇傑作。說明一個書家在具備高超書藝的基礎上，只有在一種自然的心境下創作，才能夠寫出經典作品；如果對自己過於拘謹與限制，則會造成藝術創作的障礙，創作出好作品是不可能的。所以，王澍在《虛舟題跋》說得好：「蓋已退筆，因勢而用之，轉益勁健，進乎自然，此其所以神也。」

作為一個獨開面目的書法大師，顏真卿的書法成就是多方面的，僅楷書一體就有多種變化，無論《自書告身帖》，還是《東方朔畫贊》，都有其獨到的面目。柳公權、蘇軾、黃庭堅、蔡襄、米芾、李東陽、何紹基等一代名家，都受過其較深影響。學習顏體可從其中的一個碑入手，逐漸地深入到其他碑帖中參照對比。《麻姑仙壇記碑》傳世有大、中、小三個版本，大字本最為切近顏體本身，是後人臨習楷書的優秀範本。因為此碑屬於顏體的高難度作品，初學者可以先認真研讀，在切實體會精神要旨後，再仔細臨寫，將會大有裨益。

六十五　顏真卿　爭座位帖

《爭座位帖》，又名「爭座位稿」，真跡在宋仍存，蘇東坡曾經見過，後人摹勒刻石，石今存西安碑林。

《爭座位帖》還稱「論座帖」、「與郭僕射書」，為唐廣德二年（764）十一月顏真卿致尚書右僕射、定襄郡王郭英乂的信函，顏真卿直指郭英乂于安福寺興道會上藐視禮儀，諂媚宦官魚朝恩，致其禮遇高於六部尚書之事，字裡行間洋溢著的忠義之氣。這也是此帖所以在一個重禮儀的國度裡流傳千古的一個重要原因。《爭座位帖》對唐以後行書的創作影響頗為深遠。《爭座位帖》作為行草書的長卷，與王羲之的《蘭亭序》並稱於世，有「雙璧」之譽。

　　《爭座位帖》結體不少筆意是從顏書楷體演化而來，寫得更為疾速，更為放逸，書風跌宕浪漫，全以中鋒用筆，氣足意滿，殺紙之氣溢於紙外，似乎天地之間貫穿著一股豪邁的正義力量，無堅不摧。雖是信手寫來，但筆筆之中氣韻飽滿，靜動有態，大小參差。以直筆為主，渾厚藏拙，質樸蒼勁，奇偉秀拔，筆勢縱橫，筆力矯健，筆鋒雄勁爽利。《爭座位帖》筆法中的圓勁，是篆籀的生化，在圓潤之中更有勁節，飛動之中更帶韌性，融北朝的雄渾遒逸和中唐的肥勁寬博於一爐，勁拔豪宕，姿態飛動。

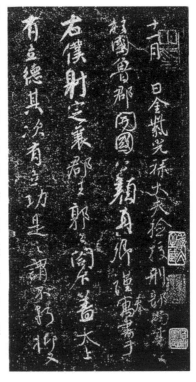

顏真卿《爭座位稿》

　　《爭座位帖》以行書為體，草書輔之。結字是正書中快寫縱逸，以筆勢的婉健流動為契機來生發行、草

顏真卿《祭伯父稿》

之變，既富「飛動詭形異狀」之態，又不失凝重勁拔的神韻。它與《祭姪稿》一樣沒有刻意做作的成分，是一種在自然的傾訴式的書寫中達到了書寫的極則，將本我的真、藝術內質的美、空間的騰挪起伏表現融為一體。

從章法上看，《爭座位帖》通篇構成了自然疊嶂、雄逸茂暢、舒和爛漫的心靈圖畫，一派天機之中，凜列正義的精神凸出。使人從中可以體味出顏真卿剛強耿直、樸素敦厚的性格。因為寫的是書信，是草稿書，所以信手寫來，故而前鬆後緊，行疏字密，大小粗細相間，加上圈誤補遺，多處修改，無有任何安排之意，顯得自然優雅，任意奔放。

關於《爭座位帖》在歷史上的評價，清何紹基說：「此帖筆法之佳，當在《蘭亭》之上。」行草書墨蹟最著名的「顏氏三稿」，即《祭姪文稿》、《祭伯父稿》和《爭座位稿》，其中又以《爭座位稿》和《祭姪稿》不分伯仲。清王澍《虛舟題跋》中認為，《爭座位帖》、《祭姪文稿》、《祭伯父稿》「三稿皆公奇絕之作，《祭姪》奇古豪宕，《告伯父》淵潤從容，至《論座》則兼有《祭姪》、《告伯》兩稿之奇，情結不同，書隨之異，所以直入神品，足為《一個號蘭亭》後勁也」。但是，宋黃庭堅在《山谷集》卻說：「此雖奇特，猶不及《祭濠州刺史文》（即《祭伯父稿》）之妙。」如果細細分析此帖與《祭伯父稿》的異同，總體風格雖然一致，但是在筆法運用上和章法佈局上，《祭伯父稿》還是略勝一籌的。

臨寫此帖，上可追溯到北魏、漢隸、秦篆，下可延至董其昌、錢

澧、何紹基。通過研究這些書法，不斷地為《爭座位帖》尋找佐證與探尋淵流，獲得更為圓滿、更為縱深的認知與理解。臨寫此帖，尤要感受筆筆之間的「疾澀」，在快的節奏中感受筆畫的力道，在剛猛的力道之中又有一種柔意，這是篆籀之意行草書的狀態，不可不細察之。

初臨《爭座位帖》越深入其中，會越感到微妙之處甚多，這就需要臨寫時認真體會，領悟其自然之中蘊藏著的深厚功力與筆力之妙，揣摩其所包含的篆籀之意和分隸之表。明代豐坊在《書訣》上說：「古大家之書，必通篆籀，然後結體淳古，使轉勁逸，伯喈（蔡邕）以下皆然。」篆籀與分隸的筆劃，使這本名帖在線條感上充滿了厚重。所以學習此帖不可急躁，要在真正理解其精神與法度、激情與理性的基礎上，久久為功。

六十六　懷素　自敘帖

《自敘帖》，唐懷素所作，現藏於臺北故宮博物院。

懷素（西元 725—785 年），字藏真，湖南長沙人，自幼皈依佛門。善書，尤好草書。於故里種芭蕉，以蕉葉為紙作書，因此，其居室得名「綠天庵」。其書學張芝、顏真卿，草書「援毫掣電，隨手萬變」，得其三昧。傳世書跡有《自敘帖》、《苦筍帖》。《自敘帖》是一件非常令人著迷的草書經典，懷素將禪佛與書法完美結合是受盛唐青春爛漫氣息的影響，把書法的抒情性發揮到了極致，以至於後人

幾乎再也無法達到它的高度。

懷素書作《自敘帖》時 41 歲，技法的成熟與心緒的把握都達到了相當的高度。《自敘帖》通篇寫的是他學書的經歷和「當代名公」的讚譽。第一部分，自述自己幼年出家，喜愛書法，赴京城拜謁名師，起首數行，行規中矩，是他平靜心情的自然流露，當寫到當代名公對他的讚譽，歡愉的心情便流露筆端，運筆開合隨之加大。第二部分，借顏魯公之口，展示「開士懷素，僧中之英」、「縱橫不群，迅疾駭人」的「草聖」氣象，自然而然地露出一種既莊嚴又崇敬的心情。第三部分，懷素將張謂、盧象、朱遙、李舟、許瑤、戴叔倫、寶冀、錢起等八人的贈詩摘其精要，按內容分為「述形似」、「敘機格」、「語疾迅」、「目愚劣」等，逐一鋪陳。這一部分運筆愈趨疾速，高潮處若狂風暴雨。筆劃瘦勁有力，中鋒為主，參以篆籀，使轉靈活，婉轉自如。特別寫到戴叔倫對自己的褒獎時，一個奇大的「戴」字幾乎占三行位置。可見戴公在懷素心目中地位特殊，所以行筆至此，精神突振。此字雖大卻沒有感到突兀與不和諧，反而更顯章法之美，「心手相應」的神奇效果躍然紙上。在作品結尾處，懷素特意寫了一句「固非虛薄之所敢當，徒增愧畏耳」，情緒複又歸於平靜。書寫每一部分時，懷素的心態與書興、內容完美融合，印證了王羲之說的「書之氣，必達乎道，同混元之理。」

《自敘帖》用細筆勁毫寫大字，筆劃圓轉遒逸，收筆出鋒，銳利如鉤斫，如「鐵畫銀鉤」。整幅作品草勢連綿，運筆上下翻轉，忽左忽右，起伏擺蕩，有疾有速，有輕有重，像節奏分明的音樂旋律，極富動感。此外也有點畫分散者，則強調筆斷意連，生生不息的筆勢，

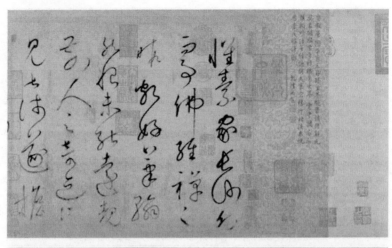

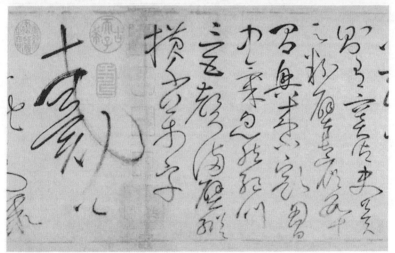

懷素《自敘帖》

筆鋒回護鉤挑，一字一行，以至數行之間，點畫互相呼應。通幅於規矩法度中，奇蹤變化，神采動盪，實為草書藝術的極致表現。線條中的曲線、蛇形線、波伏線，曲繞婉轉，連鉤分折，呈現出連綿不絕的筆走龍蛇，讓人流連忘返，意態飛揚。

《自敘帖》草書的線條，雖有時細如遊絲，然如曲折盤繞的鋼索，轉折處雖然以圓代方，但絕無塌肩之病，筆毛也不扭曲絞亂，有百煉鋼化繞指之妙，達草書用筆之最高境界。這種運筆如飛、狂放揮灑所造成的效果，是書寫既在法度之內，又出乎意料之外，造成了運筆與結體的奇險動人之趣。正如懷素《自敘帖》的詩句：用「奔蛇走虺勢入座，驟雨旋風聲滿堂」（張謂），形容奔放流暢的動態；用「初疑輕煙澹古松，又似山開萬仞峰」（盧象），形容筆劃線條剛柔相濟之美；用「志在新奇無定則，古瘦灕纚半無墨」（許瑤）和「心手相師勢轉奇，詭形 狀翻合宜」（戴叔倫）形容奇狂縱異之態。

　　《自敘帖》通幅連綿草勢，點畫連續不斷，用上一筆的牽絲為下一筆起筆的逆筆回鋒，運筆上下翻轉，乍開乍合，欹正相生，精彩頻出，高潮迭起，融天地萬物之態，合宇宙陰陽之道。文字大小錯落，左呼右應，起伏擺蕩，其中有疾有速，輕重有別，極富動感，天然而無做作之態。這種境界，唯有胸無芥蒂的懷素僧人，才能下筆毫無凝滯，恣肆放縱，淋漓盡致。

　　《全唐詩》中對懷素草書的讚頌詩有許多，李白詩曰：「少年上人號懷素，草書天下稱獨步。」唐韓偓詩曰：「何處一屏風，分明懷素蹤。雖多塵色染，猶見墨痕濃。怪石奔秋澗，寒藤掛古松。若教臨水照，字字恐成龍。」朱遙詩曰：「筆下唯看激電流，字成隻畏盤龍走。」唐戴叔倫詩曰：「馳毫驟墨列奔駟，滿座失聲看不及。」唐王昌詩曰：「寒猿飲水撼枯藤，壯士拔山伸勁鐵。」更有任趨華一首《懷素上人草書歌》長達 514 字，詩中贊曰：「擲華山巨石以為點，掣衡山陣雲以為畫。興不盡，勢轉雄，恐天低而地窄，更有何處最可

憐，裏裏枯藤萬丈懸。萬丈懸，拂秋水，映秋天；或如絲，或如發，風吹欲絕又不絕。」能有這麼多的讚美詩，可能是因為草書是最能夠調動人的情感，最能使人為之擊節為之動容的緣故吧！

邱振中先生關於《自敘帖》的一段論述很精闢，對認識《自敘帖》很有幫助，摘錄如下：「《自敘帖》中字體結構完全打破了傳統的準則，有的字對草書慣用的寫法又進行了簡化，因此幾乎不可辨識，但作者毫不介意，他關心的似乎不是單字，而僅僅是這組疾速、動盪的線條的自由。這種自由使線條擺脫了習慣的一切束縛，使它成為表達作品意境的得心應手的工具。線條結構無窮無盡的變化，成為表現作者審美理想的主要手段。它開創了書法藝術中嶄新的局面。速度是作者的另一種主要手段，但是《自敘帖》中速度變化的層次較少，因此線條結構變化比質感的變化更為引人注目。筆法的相對地位下降，章法的相對地位卻由此而上升。」

《自敘帖》充分展現了狂草的情致，紛而不亂，意興遄飛，藤絲纏繞，變化萬千，繼承和發展了張旭開闢的浪漫主義創作手法，做到了既狂放而不失法度，融陽剛之美和陰柔之美為一體是草書臻於藝術之美的最高境界。

六十七　李陽冰　三墳記碑

《三墳記》，唐大曆二年（西元 767 年）刻，原石已散失，宋時重刻。現藏西安碑林。此碑是李陽冰為李曜卿兄弟三人書寫的一篇碑文。

李陽冰，字少溫，生卒年不詳，歷任國子監丞、集賢院學士、將作少監、秘書少監，世稱「李監」。精通文字學，曾刊定《說文》30卷，有《上李大夫論古篆書》等名文傳世。李陽冰終生致力於篆書研究，研究小篆有 30 年的歷史，初學李斯《嶧山碑》，立下根基。後來見到孔子的《吳季禮墓誌》，大開眼界，深受啟發。傳世書跡有《縉雲城隍廟碑》、《李氏三墳記》、《般若台題名》等，《三墳記》為李陽冰晚年作品。

篆書自秦漢以後，數百年間沒有大家出現，至唐出現了李陽冰。他自信地說：「斯翁（李斯）之後，直至小生，曹喜、蔡邕不足言。」東漢曹喜善懸針垂露法，小篆精絕，後世視為楷則。蔡邕的篆、隸入神，獨創飛白。

李陽冰《三墳記碑》

這樣兩位大家，李陽冰都不放在眼裡，可見他很自負。他的篆書一掃幾百年相沿的訛謬，使篆法歸於清真雅正，為篆書的復興與傳承起到了重要的作用。李白在《獻從叔當塗宰相冰詩》中讚美他的篆書是：「吾家有季父，傑出聖代英。……落筆灑篆文，崩雲使人驚。」顏真卿當時已是名滿天下的大家，他書碑也要請陽冰寫篆額，以成聯璧之美。李陽冰在當時有「筆虎」的美稱。

《三墳記》是李陽冰的代表作，在唐代篆書中，李陽冰成就最高，謂之「鐵線描」。此碑明顯帶有李斯《嶧山碑》的玉筋筆法，筆劃兩頭肥瘦均勻，末筆均不出鋒，瘦勁圓活，婉轉自如，以瘦勁取勝，結體修長，線條遒勁平整，筆劃從頭至尾粗細一致，婉曲翩然。清孫承澤稱讚說：「篆書自秦、漢以後，推李陽冰為第一手。今觀《三墳記》，運筆命格，矩法森森，誠不易及。然予曾于陸探微所畫《金縢圖》後見陽冰手書，遒勁中逸致翩然，又非石刻所能及也。」

《三墳記》用筆粗細圓勻，穩健自然，結構均衡對稱，雍容茂美。與秦漢篆法比較，此碑圓弧筆劃明顯增多，將秦漢篆書的上密下疏改為上下勻亭，瘦細偉勁，精神飛動。工整規範，線條瘦細卻秀美遒勁，自首至尾，一絲不苟。以中鋒運筆，畫雖細瘦卻不薄弱，墨線貫穿畫中，骨力內含，如棉裹鐵。結構嚴密，體態玲瓏，姿媚嬈矯，翩然靈動，這種篆書狀如玉筋，故又稱「玉筋篆」或「玉箸篆」。李陽冰的玉筋篆自然而不甜俗，高古而不拙惡。

李陽冰不僅是一位書法家，而且還是一位文學家，廣博的學識使他加深了對書法藝術的理解。篆書尚未擺脫象形文字，仍然有「依類

象形，隨體詰詘」的痕跡。李陽冰通過對自然萬物之態的豐富聯想，概括出抽象的動態美，「囊括萬殊，裁成一相」，化成筆下有生命力的點畫線條。他在《論篆》中說：「緬想聖達論卦造書之意，乃複仰視俯察六合之際焉。於天地山川得方圓流峙之常，于日月星辰得經緯昭回之度，于雲霞草木得靠布滋蔓之容，於衣冠文物得揖讓周旋之體，於眉發口鼻得喜怒慘舒之分，於蟲魚禽獸得屈伸飛動之理，於骨角齒牙得擺拉咀嚼之勢。隨手萬變，任心所求，可謂通三才（天之陰陽、地之柔剛、人之仁義）之品匯，備萬物之情狀矣。」李陽冰這一段學習篆書的論述，可謂精妙深刻。提出的「通三才之品匯，備萬物之情狀」，不僅對學習篆書有指導意義，對學習別的書體同樣具有指導意義。

對於李陽冰的篆書，歷代評價很高，認為李陽冰是承先啟後的人物，繼承了秦篆書的傳統，使篆書在以楷書唯制的唐代得以發揚光大。元代吾丘衍、明代豐坊、清代鄧石如、錢坫等均從陽冰篆書中獲取滋養而成一家，且成就斐然。對於初學者來說，《三墳記》是易上手入門的一個學習範本。

六十八　柳公權　玄秘塔碑

《玄秘塔碑》全稱「唐故左街僧錄內供奉三教談論引駕大德安國寺上座賜紫大達法師玄秘塔碑銘並序」，此碑現存于西安碑林。

柳公權（西元 778—865 年），京兆華原（今陝西銅川市耀州

區）人。官至太子少師，世稱「柳少師」。柳公權書法以楷書著稱，與顏真卿齊名，人稱「顏柳」。他真、行、草三體都有很高造詣，更工于正書。他初學王羲之，繼學歐陽詢、顏真卿，融合諸家筆法，獨創一格，自成一家，史稱「柳體」，對後世影響很大。柳體兼取歐體之方，顏體之圓，下筆斬釘截鐵，乾淨俐落，筆力遒勁峻拔，結構嚴謹，有舒朗開闊之精神，清勁方正之風采，世稱「顏筋柳骨」，與歐、顏齊名，是唐宋八大書法家之一。當時有這樣一個說法：「大臣家碑誌，非其筆，人以為不孝。」當時對柳公權已經十分崇拜。連不習漢字的外國使臣，每次入京也「必重購柳書以去」。

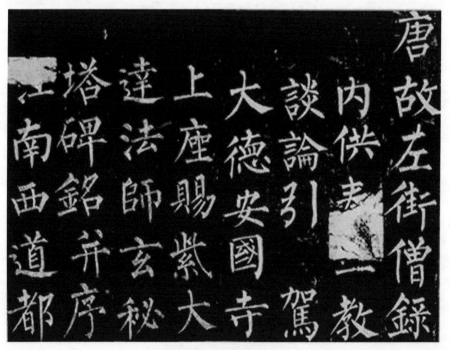

柳公權《玄秘塔碑》

《玄秘塔碑》是柳公權 64 歲時所書，碑刻氣勢恢弘，運筆遒勁有力，字體學顏出歐，別構新意。此碑結字的特點主要是內斂外拓，這種結字容易緊密，挺勁，運筆健勁舒展，乾淨俐落，四面周到，有自己獨特面目。如果把柳體楷書分開單字來看，會感到勁挺瘦硬、鐵骨錚錚；如果從整體上看，有一種大君子的風度，使人更會感到震撼，有一種在書法中尋找的內在的「正」與外在的「正」的統一。柳公權巧妙之處在於從結構到用筆都很用心，將空間風格特徵與相應的線條特徵結合的非常完美。所以，有人把柳公權譽為書法中的「建築師」。《玄秘塔碑》的單字和篇章細骨瘦幹，間架挺拔，反映了強烈的結構觀念和構築意識，于嚴謹之中見疏朗開闊的風姿。特別是合體字的處理，高低伸縮錯落有致，尤能注意保留空白，點畫空間分割恰到好處。

　　在用筆上，《玄秘塔碑》橫畫大都是方起圓收，也就是以歐陽詢的方筆起筆，以顏真卿的圓筆收筆。起筆淩利，行筆勁健，轉折分明，交代清晰，既有顏的魁偉，又有歐的精勁，合為一體，自然轉成。運筆過程為逆鋒入筆，折鋒頓筆轉向成方角，再中鋒行筆，提筆輕頓，回鋒收筆，把「藏頭護尾」的筆意包含在每一個字裡。全帖筆劃斬釘截鐵，棱角分明，方折峻整，骨力勁健，且儀態沖和，遒媚絕倫。

　　後人學柳體過度強調和恪守法度，禁錮了創造性的發揮，致使出現整齊拘板和雷同的現象，這也是影響柳體從普及上升到創作的一個重要的原因。許多人之所以喜歡學習北魏、漢簡等，是因為需要有一種原生態的個性精神的書法，這也是顏柳書風特別是柳體書風在現當代遭遇失落的主要原因。

六十九 柳公權 蒙詔帖

《蒙詔帖》，柳公權書于唐長慶元年（西元 821 年）。柳公權是被世人公認的楷書大家，這件《蒙詔帖》說明他也是行書高手。他的行書絲毫不遜於楷書，甚至神采超越了楷書。只是由於他的楷書相當精微、嚴密，世人關注甚多，加之傳世行書作品極少，所以他的行書往往被忽略。

此帖應該是柳公權寫給友人的一封信箋，7 行 27 個字，信中寫道：「公權蒙詔，出守翰林，職在閑冷，親情囑託，誰肯回應，深察感幸，公權呈。」意思是我已退出翰林要職，在一個清閒冷清的職位上，親朋好友如有所托，我說話是沒有人聽的，深請體察諒解，不勝感激。落款「公權呈」三字說明是寫給很要好的友人的。這個手箚可能是友人有托請之事不能為之，寫便條請求諒解的。此時柳公權 44 歲，正值壯年時期，是其書法創作的巔峰時期，所以字如驚鴻擊空、游龍戲海，氣勢咄咄逼人。對於此帖也有真偽之爭。啟功認為是偽跡：「乃知今傳墨蹟本是他人放筆臨寫者，且刪節文字，以致不辭。」（《啟功叢稿》第 279 頁）謝稚柳卻認為是柳字結構，真跡無疑。（謝稚柳《鑒餘雜稿》第 67 頁）

品味《蒙詔帖》，氣勢磅礴，酣暢淋漓，極具虎嘯龍吟、吞吐大荒的氣派。結體不像柳體楷書那樣取縱勢，而是因形而變，依勢而化，或長或短，或大或小；也不像柳體楷書那樣取正勢，而是欹側多姿，險絕有致，不拘常規，放浪形骸，極少唐朝森嚴法度的束縛。用筆也不像柳體楷書那樣鐵骨錚錚，耿介特立，而是有剛有柔，有骨有

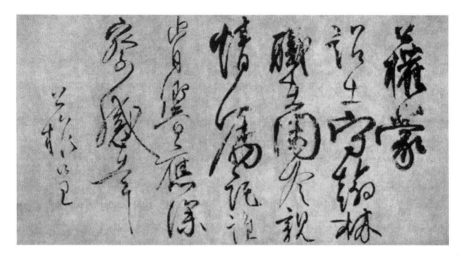

柳公權《蒙詔帖》

肉，或方或圓，或露或藏，粗不臃腫，細不纖軟，線條以中鋒為主，飽滿圓厚，筆墨控制得恰如其分。誠如周必大說：「沉著痛快，而氣象雍容，歐虞褚薛，不足道焉。」章法大小肥瘦，參差錯落，虛實疏密，相映成趣，前後照應，一氣貫注，擒縱收放，隨勢幻化，「枯潤纖濃，掩映相發，非複世能仿佛」。

　　《蒙詔帖》是繼《蘭亭序》、《祭侄稿》之後的著名行書傑作，世稱「天下第六行書」。讀此帖會被一種飛揚的氣勢所震撼。第一行「公權蒙」三字，用筆雄健方飾，剛勁有力，融合了北魏風格，尤其「蒙」字寶蓋寫得伸展飛揚。整篇用筆在抑揚頓挫之間，不似其楷書筋骨外露，方拓之中摻進了圓轉，因而拙中見媚，剛柔輝映。線質如鐵如金，敦實樸厚，動靜相宜，中鋒為主，側鋒取妍。中間夾雜草書，字與字之間連綿相貫，有「一筆書」之意，在整篇節奏的帶動下，其中的行書也寫出了草書的筆意。後面數行更是真情勃發，筆墨

酣暢淋漓，一氣呵成，無論提按頓挫，轉折方圓，粗細錯落，筆勢層層深入，筆筆緊跟。吸收了「二王」尤其是王獻之的幾字組合法，短短七行字形成了七種韻律，如同音樂般的跳宕，彼此相互照應，章法虛實對比，整體效果非常震撼。

柳公權楷書具有明顯的中宮收緊、向四周放射的特徵，而《蒙詔帖》中的行書卻中宮寬鬆，字形外部呈圓勢，看來受顏真卿行書影響較深，如「職」、「閑」、「囑」等字，一看就是顏體造型。此帖左右結構的字取勢多以左下右上為主，從而使得字形體現出敧側變化，重心大多偏右上，如「詔」、「翰」、「肯」等字錯落有致，氣韻極為動人。越寫到後面神韻越足，筆勢越勁健流暢，枯濕也越富有變化，章法也越來越密集合攏，有幾處甚至出現了左右穿插，縱橫無列的格局，字與字之間的接連「遊絲」更多，呈現澎湃洶湧之勢。字形大小、長短、粗細、敧正不斷變化，使整篇布白出現了疏密、黑白、陰陽的對比，這種氣脈體現的正是行草書創作貴「流而暢」的藝術要旨。

從《蒙詔帖》的瀟灑飄逸之中，讓人看到了柳公權既有寫楷書的嚴謹整飭一面，也有寫行草書的風流倜儻一面。這幅行書有楷書的成分，更多的是他高超書寫技藝的自然狀態，楷書只是這個著名行書法帖的背景，深厚的才情才是根本的要素。有一個故事最能說明柳公權的才情是超人的。有一次，柳公權陪同文宗去未央宮，剛一到達，文宗就令他以數十言頌之。柳公權環顧四周後，即刻出口成章，言辭流利優美，在場文武官員無不驚歎。文宗笑道：「卿再吟詩三首，稱頌太平。」柳公權慢步高歌，七步成詩三首。文宗感歎：「曹子建七步成詩，卿七步詩三首，真乃奇才也。」

七十 杜牧　張好好詩並序

　　《張好好詩並序》，是唐代著名詩人杜牧手書。現藏於北京故宮博物院。

　　杜牧（西元 803—852 年），字牧之，京兆萬年（今陝西西安）人。杜牧善文工詩，人稱「小杜」，亦工書。《張好好詩並序》是杜牧的僅存墨蹟，也是少見的唐代詩壇名人的書法名作。它講述了一個女人張好好的故事。這個一千多年前的女人，因為杜牧的詩和手卷「活」在了世上，以感人的經歷進入人們的視野。

杜牧《張好好詩並序》

　　《張好好詩並序》整體上是流暢的，是一種自覺的運筆追求，可能是詩人邊創作、邊思考，所以才有書寫過程中的些許停頓，造成一種間歇。用筆彎折中的有棱有角，強調用筆動作，凸顯詩人的書寫節奏，一種不緊不慢的可貴的個性節奏。詩人不僅在語言中抒情，也在字的空間結構和線條組合中抒情，這是詩人書法的特殊性。作品時不

時地加一些小字注解，更構成了章法上的獨特個性，整幅作品有一種跳躍靈動之態。

在唐代，文人書寫大多有「二王」書風，杜牧也不例外，從此帖可以看出《聖教序》的行書風格。但他更突出了自我的書寫性與抒情性，這是杜牧的創造。書法作品可以在自己的感覺中找到自己的形式，有時是自覺的、有意的，有時是不自覺的、無意的，但是都可以形成一種別致的情趣，一種新的絢爛光彩。詩人書法不是為了以書法去創作，而是帶著感情寫自己的詩作，無意識地進行書法創作，反而產生了書法傑作。所以說，這種作品既是文學的，又是書法的，是真正的雙玉合璧，比起純粹的書法創作來更有韻味，更有情致，更有意境，更有內涵。

《張好好詩並序》在《宣和書譜》中雖有著錄，但一直沒有引起人們的足夠重視，主要是杜牧的詩名蓋過了書名。一千多年來，人們只是把這幅書法作品當做詩作的原稿，而沒有去關注它的書法意義。明末董其昌將其推崇為「深得六朝風韻」之作，從此人們才對這件作品重視起來。在倪元璐、黃道周、張瑞圖的筆下能夠感覺到同樣的書風，一種書寫中追求方折變化的書風，一種不斷變化的書寫過程。

七十一　楊凝式　韭花帖

《韭花帖》，楊凝式書，被譽為「天下第五行書」。

楊凝式（西元 873—954 年），字景度，別號癸巳人、虛白、希維居士、關西老農等。五代時官至太子少師，也稱「楊太師」。他曾佯瘋自晦，所以「楊瘋子」便成了他的雅號。他能吟詩，多雜詼諧，尤善於書簡。楊凝式在中國書法史上是一個非常有魅力的人物，雖然他留下的作品不多，但件件都是精品傑作，每一件書法對後世影響都很大。因為既有黃庭堅等大賢碩儒的推薦，更因為作品本身出類拔萃。

　　《韭花帖》是一件信箋，楊凝式寫他午睡醒來，見到朋友送來可口的韭花食品，寫信致謝。舒適閒散的心態與書寫的內容、形式結合的天衣無縫，深得王羲之《蘭亭序》之意趣，並與其暗合，具有不媚世俗、不食人間煙火的禪意。從此以後，一件小小的《韭花帖》籠罩了整個宋朝書壇，無論從書寫特點，還是風格佈局，都與此帖有千絲萬縷的聯繫。

　　《韭花帖》用筆異常安詳，起訖分明，冰清玉潔，毫髮競爽，內清外狂，筆跡掩飾不了內心的沉靜練達，很難讓人相信這是一位瘋癲之人的手筆。起筆處微露鋒芒，橫畫豎起筆，豎畫橫起筆，入筆動作大小不同，每一筆都是一絲不苟。此帖下筆處處能見《蘭亭序》的筆意，輕輕化出，不著痕跡，極得《蘭亭序》真髓。行筆中，筆鋒常在畫中行，線質沉勁凝練，古雅之氣蘊含其間，也能看出顏體的影響。清劉熙載《書概》中說：「景度書機括本出於顏，而加以不衫不履，遂自成家。」「不衫不履」是對楊凝式書法的最為準確的描述。

　　《韭花帖》整篇作品中鋒用筆，顯示出了高度自然的書寫技巧，

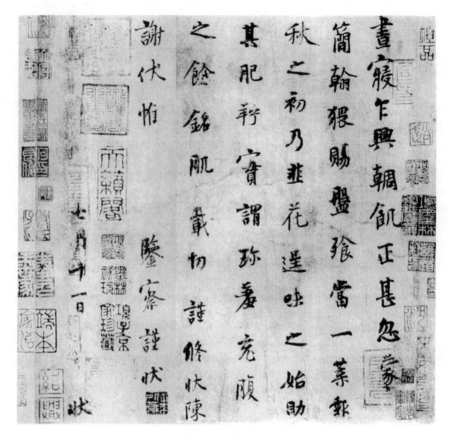

楊凝式《韭花帖》

虛實相生，輕重相成。雖然大格局上不及顏真卿，但是在小筆劃的處理上，細膩周到。在字的結體上常有讓人出乎意料的變化，但又不會使人感到有絲毫的怪意。如「寢、蒙、實、察」等字強調空間感，若即若離，若離還連。如「翰」字，上疏下密。還有「饑、寢、實、謂、謝」等字的「點畫」似高山墜石，險峻中卻又十分和諧。再者有「花、味、珍、羞」等字似欹反正，極盡變化。尤其是「實、寢」兩個字，上面的寶蓋如同高高在上的華蓋，字在空間上的距離感給人一

種「欲飛不去，欲脫不離」的對峙呼應，令人拍案叫絕；雖然超出常規，但是神采飛揚，沒有任何怪異之感，仿佛本來就應該這樣寫，甚至覺得舍此別的表達方式都不行。此帖多字突出主筆，以加強字勢、凸顯精神。如「忽」字臥鉤，「秋」字長捺，「羞」的撇畫，「謝」字的橫畫等。

《韭花帖》的字體介於行書和楷書之間，在字與字之間，行與行之間，留有大片的空白，這在以前的行書作品中是沒有的，更顯示出疏淡、閒散、雅致。這是很巧妙的不自覺的「計白當黑」的手法，與國畫中的哲學觀念相合。字與字之間互為顧盼，氣脈貫通，用筆沉穩果斷，筆力內含卻呈現出飄逸之美，充滿了一種理性和精微。世人評介楊凝式是「揮灑之際，縱放不羈」，但是在這裡分明是清醒與理性的結合，完全沒有任何「瘋」態，而且力藏字中，沒有一絲火爆之氣。

《韭花帖》在巧妙的結體與章法佈局中，既沒有意追求整齊的裝飾效果，也沒有《神仙起居法》那樣的飛揚飄逸，完全以閒庭信步式的狀態，顯現出疏朗而秀逸的灑脫之風。特別是從第三行起，顯得書家更是得心應手，三步一停，五步一望，顧盼生姿，又不失行氣，字與字之間拉開不等的距離，造成了一種特殊的間距效果。

《韭花帖》對後世書法產生很大影響，首先是打破了那種完全中規中矩的章法布白，以一種新的空白表現顯示出了虛實結合的微妙與自在。這種散逸疏闊的章法在甲骨文、金文中不難看到，在行書中採用這種章法是前所未有的。明代董其昌承傳了《韭花帖》書意，並將此定為自己書法風格的基調，開拓出了深富禪意的書法境界。

第六章
宋代時期

宋代書法，承唐繼晉，崇尚意趣。宋太宗時留意翰墨，購摹古先帝王名賢墨蹟，命刻工棗木鏤刻《淳化閣帖》。自此以後，文人對帖而臨，不必拘于真跡，文人可專注意趣，通過對帖的自然發揮，表現主觀能動意識，此舉是千餘年書法格局以帖為宗極盡變化的開端。

何為「意」？朱熹的解釋是：「意者，心之所發也。」所以，尚意即尚心。在書法創作中，心起著決定性作用，筆是心靈的助手。虞世南在《筆髓論・契妙》中說：「假筆轉心，妙非毫端之妙。必在澄心運思至微妙之間，神應思徹。又同鼓瑟綸音，妙響隨意而生；握管使鋒，逸態逐毫而應。」在宋代，書家並不簡單的否定唐人，也不是簡單的回歸晉人，而是將晉唐傳統化為我意，個性的主觀色彩通過書法放大了。宋四家的蘇軾、黃庭堅等都精通禪學，也是促成尚意書風的主力，並為此做出榜樣。禪宗從唐代開始興起，到了宋代已經成為士大夫之間的顯學，蘇軾、黃庭堅就作了不少的禪詩。書法的發展，也在發生著變革，「二王」一統天下的局面已經打破。在那個時代，禪宗與書法都十分強調「心」的重要作用。禪宗認為只要「頓悟」，就會「即時豁然，還得本心」。而宋代書法「尚意」正是強調內心的表露，個性的張揚。禪宗又主張「不立文字，直指人心」以及「明心

見性」，反映在書法上，就是「書出無意於佳乃佳」的境界。這種禪宗的思想突破前人的規矩法度，強調創新，我們可從蘇、黃的詩論中見其深味。蘇東坡說：「我書意造本無法，點畫信手煩推求。」「吾雖不善書，曉書莫如我。苟能通其意，常謂不學可。」黃庭堅說：「隨人作計終後人，自成一家始逼真。」從這兩位典型書家身上，可以看到抒發意氣，張揚個性，是宋代書法的時代特徵。

米芾《海岳名言》有一段很著名的記載：「海岳以書學博士召對，上問本朝以書名世者凡數人，海嶽各以其人對，曰：『蔡京不得筆，蔡卞得筆而乏逸韻，蔡襄勒字，沈遼排字，黃庭堅描字，蘇軾畫字。』上複問：『卿書如何?』對曰：『臣書刷字。』」從這一記載可以看出，宋代書壇，以意為主而形成的筆法多種形態，各出心意，各變其法，既宗古人，更見心跡。蘇軾《跋魯直為王晉卿小書爾雅》說：「魯直以平等觀作攲側字，以真實相出遊戲法，以磊落人書細碎事，可謂三反。」黃庭堅書法中攲側中見平正，沉著中見痛快，嚴謹中多散放，超軼中多雄麗，透露的主要是「意」，是一種以「意」為主的二律背反的結果，它將自我心象中的種種表現在筆端，「故其書得筆外意，如莊周之談大方，不可端倪；如梵志之翻著襪，刺人眼睛」。（趙秉文為黃庭堅書跋）

宋人尚意，這是一個時代群體的特徵，書法之中意氣風發，筆勢縱橫，含天真、沉酣、流麗、攲側、放逸、誇張種種於一體，整個宋代書法，以鮮明的共性存於歷史。

七十二　李建中　土母帖

《土母帖》，李建中書，現藏臺北故宮博物院。

李建中（西元 945—1013 年），字得中，號岩夫民伯，宋蜀（今四川）人。曾中進士，歷任太常博士、直集賢院、工部郎中。晚年居住西京（今河南洛陽）時屢次請求作西京留司禦史台的職事，因此後人稱他「李西台」。傳世書跡有《李西台六帖》及法帖論述《書千文》。

李建中精於翰墨，是北宋初期的書法名家，《宋史》本傳中稱讚他「行筆尤工，多構新體，草、隸、篆、籀、八分亦妙」，對後世影響頗大。《土母帖》被人稱作「天下第十行書」。通篇自然樸實，有獨到之處和獨特魅力，朴質嚴謹，流暢不拘。李建中先學歐體，深得歐書神韻，但是他擺脫了歐體的寒瘦習氣，變得豐滿肥厚了許多。

《土母帖》肥不多肉，體態和諧，豐肌而神氣清秀，把握的非常微妙。初看此帖會感到與王羲之、顏真卿等行書相比，顯得過於平實，寫得過於閒散，沒有什麼奇特之處。但是只要放時代背景中去看，就會清楚此作的不同凡響之處。在唐代書法和楊凝式書法之後，書法的各種絢爛輝煌都歸於了平淡，似乎到了一個「休養期」。李建中一生經歷了唐、五代、宋幾個時期，是書法史上一個承上啟下的人物。在這個時期，他的書法作品，就像一股清風，展現的是一種樸素美，這種美是他精湛的藝術功底與嫻靜的創作心態結合後，自然而然產生出來的，既讓世人耳目一新，又使世人著迷沉醉。

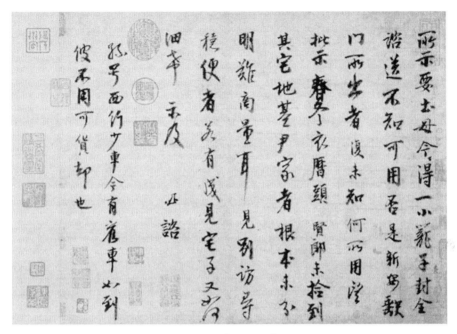

李建中《土母帖》

　　《土母帖》以行書為體，少數字用草法，起筆、收筆處仍見嚴謹的楷法筆意。用筆多是中鋒，行筆沉著、穩重，法度嚴謹，結體凝重，字形以縱長為主，因勢縱橫，功力嫺熟。以點代線，把長線縮短，短線寫成點以增強其力度，避免軟弱。章法行距寬疏，字距拉開，行氣清新濃郁，格調高雅，氣度雍容。第一行的「土母今」三字，寫得各有奇趣，氣勢連貫。「耳」字顯得字形修長，懸針渴筆，欹斜略左，獨具韻味，在全篇中有點睛之妙。字的結構外廓多呈方形或多邊形，與棱角分明的筆觸相協調，有一種簡牘的書寫風格。此帖在整體風韻上，甚得「二王」筆意，見晉唐書風逸韻，又有唐代諸賢的筆墨，對開啟宋代書法亦有啟發引導之功。

《土母帖》在章法上有意把字距拉開，但又沒有《韭花帖》那樣拉得太大，造成了寬闊的張力，一眼看去便覺舒服開朗。它的精神風貌與《韭花帖》有很多一致的地方，顯示了那個時代的共同審美追求、審美情調和禪意神趣。史書上說李建中性怡淡簡靜，風神雅秀，不重名利，這一點從作品中也能反映出來。《土母帖》所顯示的樸素風格，既發自李建中的內心世界，也將他在藝術上的高度技巧完全融合成為了一體。宋黃庭堅在《山谷集》說：「餘嘗評西台書，所謂字中有筆者也。字中有筆，如禪家句中有眼。」

《土母帖》上面留下了李建中的花押署名。宋人盛行花押之風，但這是北宋中葉以後的事，早期的李建中已經運用花押署名，開了時代之先河。

七十三　歐陽修　集古錄跋尾

《集古錄跋尾》原十卷，現僅存文稿四紙，臺北故宮博物院收藏。《集古錄跋尾》在歷代書法精品中也是少有的一件長卷。《集古錄》的出現是中國文化史和中國書法史上的一件大事，預示著一個獨立的學科——金石學的誕生。

歐陽修（西元 1007—1072 年），字永叔，號醉翁，晚號六一居士，吉州廬陵（今江西吉安）人，自稱廬陵人。北宋卓越的政治家、文學家、史學家，與韓愈、柳宗元、王安石、蘇洵、蘇軾、蘇轍、曾鞏合稱「唐宋八大家」。後人又將其與韓愈、柳宗元和蘇軾合稱「千

歐陽修《集古錄跋尾》

古文章四大家」。書論有《論仙篆》、《論南北朝書》。存世書跡有《詩帖》、《集古錄跋尾》、《送襄城李令小詩》等。

　　據《宋史》記載，歐陽修在職時廣泛觀覽公私所藏的金石遺文，編寫了《集古錄》10卷，收錄了上千件金石器物。所收集器物，上自周穆王，下至隋唐五代，內容極為廣泛。後來他的兒子歐陽棐繼承父志，又續撰《集古錄》20卷。歐陽修晚年自號「六一居士」，指的就是「吾集古錄一千卷，藏書一萬卷，有琴一張，有棋一局，而常置酒一壺，吾老於其間，是為六一」。他把集古錄一千卷，當作了平生最大的雅事。在每件碑拓墨蹟後面，他都加寫了簡短的說明議論文字，這就是著名的《集古錄跋尾》。《集古錄跋尾》中，四則跋尾雖短，但都有記敘說明描寫議論抒情，簡練豐富，耐人尋味。第一則跋西嶽華山廟碑，第二則跋西嶽楊君碑，第三則跋陸羽傳一文，第四則跋草木記一文。

《集古錄跋尾》通篇楷書，一絲不苟，點畫工整但又活潑生動，筆勢險勁，敦厚中見淩厲，字體新麗，神采秀髮。蘇東坡稱讚曰：「筆勢險勁，字體新麗，用尖筆幹墨作方闊字。」在楷法上，主要繼承了唐人意趣，以顏體為宗，結體嚴謹而不刻板，工整但又靈動。每一個字體，處理得都恰到好處，有的略長，有的較偏，有的寬博，有的緊湊，依字而變，依形而動，各具神態，協調統一，正如其評價顏真卿一樣：「其字剛勁獨立，不襲前跡，挺然奇偉。」

　　《集古錄跋尾》中的枯筆運用也是一個亮點，露其鋒但沒有一絲的輕滑，側筆也不失輕佻，用筆沉靜有力，顯示出深厚的學問功底和高超的筆墨技法，不炫技而技存於大巧之中，實際上起筆運轉都非常講究，又有一種樸素靜雅之感。

　　《集古錄跋尾》在章法上也有一個顯著特點，即行距大於字距，在佈局上形成了一種張力，沒有使用楷書慣用的方格，而是以字的大小來定，不拘一格，輕鬆自由，上下字之間，互為倚側，互為關聯，氣脈相同，流暢自然。寫楷書注重在自然的情態中完成，線條爽利，自成格局。小楷能寫到此，需要多年的涵養積澱才能做到。

　　歐陽修編纂的是金石學，又是為此書作跋，所以字裡行間不免沾染金石氣息，舉重若輕，別有風韻。表現了一種敦厚中見淩厲，練達中見靈動的意趣，這是長時間浸染於文字收集和不斷伏案寫作的收穫。歐陽修自己說：「作字要熟，熟則神氣完備而有餘，於靜坐中自是一樂事。」朱熹也說：「歐陽公作字如其為人，外若優遊，中則剛勁。」歐陽修把寫字作為終身的修養之道，為後人樹立了一種典範。

歐陽修總結學書經歷說：「自少所喜事多矣，中年以來，漸以廢去，或厭而不為，或好之未厭、力有不能而止者。其愈久益深而尤不厭者，書也。至於學字，為于不倦時，往往可以消日。乃知昔賢留意於此，不為無意也。」「自此已後，只日（單日）學草書，雙日學真書。真書兼行，草書兼楷，十年不倦，當得書名。然虛名已得而真氣耗矣，萬事莫不皆然。有以寓其意，不知身之為勞也；有以樂其心，不知物之為累也。然則自古無不累心之物，而有為物所樂之心。」因為歐陽修一生「愈久益深而尤不厭者，書也」，所以「十年不倦，當得書名」，創作出了成就極高的書法作品。

七十四　蔡襄　腳氣帖

《腳氣帖》為尺牘，現藏臺北故宮博物院。

蔡襄（西元 1012─1067 年），字君謨，為人忠厚、正直，講究信義，學識淵博，書法渾厚端莊，淳淡婉美，自成一體。著有《蔡忠惠集》、《茶錄》、《荔枝譜》等。

書法史上稱宋代有「蘇黃米蔡」四大書家，蔡即蔡襄，也有人認為其中的「蔡」是指蔡京，世人因為蔡京為官不仁，名聲不好，所以用蔡襄代替了蔡京。這種說法對不對，姑且存異。

蔡襄以繼承「二王」和盛唐書風為己任，其書法有一種魏晉雅味。沈括在《夢溪筆談》中對蔡襄的草書有一段敘述：「古人以散筆

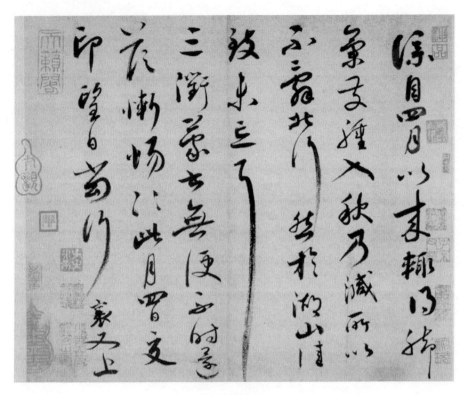

蔡襄《腳氣帖》

作隸書，謂之『散隸』。近歲君謨又以散筆作草書，謂之『散草』，或曰『飛草』，其法皆生於飛白，亦自成一家。」蔡襄也說：「每落筆為飛草書，但覺煙雲龍蛇，隨手運轉，奔騰上下，殊可駭也。靜而觀之，神情歡欣可喜耳。」他描述自己的書寫感受是「但覺煙雲龍蛇，隨手運轉，奔騰上下」。蔡襄還說：「學書之要，唯取神氣為佳，若模象體勢，雖形似而無精神，乃不知書者所為耳。」他的學書體會，讀來感觸頗深，此乃「不二法門」。

　　《腳氣帖》雖沒有「神情歡欣」之態，但落筆自然，別開生面，

有一種難得的散漫。此幅作品既行既草，變化微妙，筆法精微，行筆流暢，遒勁婉美，神清氣爽，既合于魏晉之韻，又呈現了一個恬淡雍容的自我。此帖好似一縷春風拂面，充滿妍麗溫雅的氣息，是蔡襄書法作品中最精彩之作。

《腳氣帖》是蔡襄49歲時書，這時他精力旺盛，書法成熟，此帖反映出了自然的意趣情味和深厚的藝術功力，用筆在自然之中與北宋其他諸賢的書法相貼合。此帖中的兩個「行」字與「耳」字最後一豎是有意為之，顯示了瀟灑帥氣之意，與後來蘇東坡《寒食帖》中的「年」、「中」、「紙」三字的最後一豎如出一轍，但是東坡作「懸針」的氣勢似乎沒有蔡襄瀟灑，蔡的三筆豎似突然出現的利劍。開篇兩行有些字的行筆與後來的黃庭堅也有暗合之處，如「四」、「月」、「來」、「腫」、「入」諸字，尤其是「入」字的捺筆極似黃字。在宋四家之中，蔡襄是最得魏晉氣象的人，他將「二王」法帖傳神地表達在日常書寫中，使宋代中期書壇逐漸以傳統為基，開拓出了寫意書風。

蘇東坡推崇蔡襄為宋第一，既是出於朋友情誼，也是對他書法古意的推崇。因為蔡襄書法于清秀圓勁之中有遒媚妍麗之態，如遊春貴婦，雖飾繁華，但不失高雅，成為自宋以來人們臨習「二王」法帖的門徑之書。

七十五 蘇軾　黃州寒食帖

　　《黃州寒食詩帖》，簡稱《寒食帖》，是蘇東坡一生中最為著名的行書代表作，被譽為「天下行書第三法帖」，現藏臺北故宮博物院。

　　蘇軾（西元 1037—1101 年），字子瞻，又字和仲，號東坡居士，眉州眉山（今四川眉山）人。在整個宋代書壇上，論影響，論藝術成就，論修養的全面性，非蘇東坡莫屬。其書法久負盛名，縱橫斜直，姿媚橫生，自創一體，位列「宋四家」之榜首。自謂其書「自出新意，不踐古人」，「我書意造本無法，點畫信手煩推求」。存世名跡之中以《黃州寒食詩帖》、《前赤壁賦》、《洞庭中山二醪賦》為最著名。書論亦多，有《論帖》、《評書》、《彼岸法帖》、《論唐六家書》。

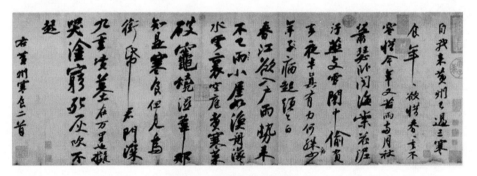

蘇軾《黃州寒食帖》

　　《黃州寒食詩帖》作于元豐五年（西元 1083 年）四月，當時蘇東坡 48 歲。三年前他因「烏台詩案」遭受排斥，被貶黃州（今湖北黃岡）任團練副使。他在精神上極度壓抑和寂寞之時，作兩首寒食詩

以為遣懷。過了七年，此卷收藏者蜀州張氏取之邀黃庭堅觀賞，並請其寫了一則題跋，使一件作品成為了兩件。黃庭堅題跋曰：「東坡此詩似李太白，猶恐太白有未到處。此書兼顏魯公、楊少師、李西台筆意。試使東坡複為之，未必及此。它日東坡或見此書，應笑我於無佛處稱尊也。」既評價了蘇東坡的詩，又評價了他的字，用詞不多但恰如其分。「試使東坡複為之，未必及此」一句，道出了書法創作的一個規律：特殊情況下產生的作品是無法複製的。

通觀《黃州寒食詩帖》，蘇東坡開始寫的時候，心情還是相對平靜，因而字體平緩端正，愈向後寫感情變化愈大，用筆結字隨之急劇變化，字越寫越大，筆勢越來越急促，最精彩的是中段，感情像火山噴發一樣不可抑制，最後又複歸平緩。為什麼出現情緒的大變化呢？蘇東坡被貶居黃州三年，心情十分鬱悶，寒食節觸景生情，心潮澎湃，詩興大發，不吐不快。於是展紙揮毫，把三年來積壓在心中的鬱鬱不平，通過書法表現出來。《黃州寒食詩帖》中顯示出來的動勢，就是當時蘇東坡情緒起伏的描寫，有感而出，起伏跌宕，迅疾穩健，痛快淋漓，一氣呵成。

《黃州寒食詩帖》詩寫得蒼涼惆悵，黃庭堅說似李太白，在這種特殊心境下，蘇東坡將自己情感的變化，寓於點畫線條之中，或正鋒，或側鋒，轉換多變，順手斷聯，渾然天成。結字亦奇，或大或小，或疏或密，有輕有重，有寬有窄，參差錯落，恣肆奇崛，變化萬千，氣勢奔放，光彩照人。從書法意境看，有顏魯公的沉雄，用筆厚重；也有楊凝式的飄逸自然，癲狂瀟灑；更有李建中的豐滿潤澤，骨肉停勻。蘇東坡借鑒了諸位先賢的書法特色，加上自己的融會貫通，

以我化古，書追前賢、道法自然。被黃庭堅稱作「石壓蛤蟆」的蘇體書風，在這裡與詩意緊密配合，達到了一種極致之境。

從詩中細細體味一下蘇東坡的內心世界，可以感覺到，他把傷感化作為一種力度，一種生命的剛性，才寫出了這不凡的書法藝術作品。他在詩中所說：「君門深九重，墳墓在萬里。也擬哭塗窮，死灰吹不起!」讀其詩文，感其心境，為之動容。如果沒有深入理解「書為心畫」的意義，讀罷此作一定會理解很深。蘇東坡從鬱悶開始，到超越鬱悶，再到豁然開朗，在書寫《黃州寒食詩帖》的過程中達到高度釋放。他無奈中「也擬哭塗窮，死灰吹不起」的抗爭精神，在書法的縱橫折衝中也反映了出來。這件作品連同黃庭堅的題跋一起，成了中國書法史上的千年絕響。

讀其詩，詩中字字含淚，生活的淒苦，處境的悲涼，心境的感傷，有強烈的感染力。觀其書，筆酣墨飽，神充氣足，恣肆跌宕，飛揚飄灑。此帖非常巧妙地將詩情、畫意、書境三者融為一體。全篇有雄肆豪放之風，清雅書卷之氣，情感發自丹田，氣勢貫于手筆，蘇東坡運用深厚的書功底，嫻熟的筆墨技巧，「興來一揮百紙盡，駿馬倏忽踏九州」。

對書法的寫意創新，蘇東坡有這樣的宏論：「永禪師書，骨氣深穩，體兼眾妙，精能之至，反造疏淡。如觀陶彭澤詩，初若散緩不收，反復不已，乃識其奇趣。歐陽率更書，妍緊拔群，尤工於小楷，勁峭刻厲，正稱其貌耳。褚河南書，清遠蕭散，微雜隸體。古之論書者，兼論其平生，苟非其人，雖工不貴也。張長史草書，頹然天放，

略有點畫處，而意態自足，號稱神逸。今世稱善草書者或不能真行，此大妄也。真生行，行生草。真如立，行如行，草如走。未有未能行立而能走者也。今長安猶有長史真書《郎官石柱記》，作字簡遠，如晉、宋間人。顏魯公書，雄秀獨出，一變古法。柳少師書，本出於顏，而能自出新意，一字百金，非虛語也。其言心正則筆正者，非獨諷諫，理固然也。」從蘇東坡這一段關於前賢書家和書法特點的分析中可以看出，他師法多向，化為一爐，變古為新，化古為我，功夫極為深厚，《黃州寒食詩帖》正是對這一宏論的具體實踐。

七十六　黃庭堅　松風閣詩卷

　　《松風閣詩帖》為黃庭堅七言詩作並行書，現藏於臺北故宮博物院。

　　黃庭堅（西元 1045—1105 年），字魯直，號山谷道人，洪州分寧（今江西修水）人，他以詩文見長，奇崛放縱，世稱「黃山谷」。黃庭堅與張耒、晁補之、秦觀俱遊學于蘇軾門下，世稱「蘇門四學士」。他與蘇軾最為相知，屬亦師亦友之關係，與蘇軾並稱，世號「蘇黃」，為江西詩派所宗。書法尤精，為「宋四家」之一。善草書，取法懷素。楷法得力於《瘞鶴銘》。著有《山谷集》、《論古人書》、《論近世書》、《論書》、《論蟲書》及《山谷題跋》等。存世名作有《蘇軾黃州寒食詩跋》、《李白憶舊遊詩殘卷》、《松風閣詩卷》、《伏波神祠詩》等。

松風閣在湖北省鄂州市之西的西山靈泉寺附近，海拔 160 多米，古稱樊山。西元 1102 年 9 月，黃庭堅與朋友游鄂城樊山（今鄂城西山），途經松風閣，身為「蜀党」成員的黃庭堅，觸景生情，感慨叢生，作了這首《松風閣》詩，歌詠當時所看到的景物，表達對蘇東坡的懷念。

　　黃庭堅一生創作了大量的行書作品，最負盛名的當推《松風閣詩帖》，風神灑蕩，長波大撇，提頓起伏，一波三折，雖然被列為「天下第九行書」，但是不減王羲之《蘭亭序》的風韻，直逼顏真卿《祭侄稿》的精神，堪稱行書中的精品。

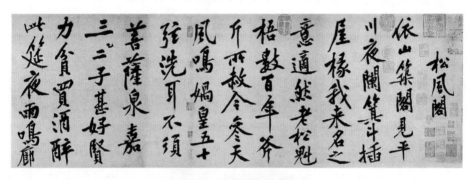

黃庭堅《松風閣詩卷》

　　《松風閣詩卷》不論收筆、轉筆，都是楷書的筆法，下筆平和沉穩，變化非常含蓄，輕頓慢提，婀娜穩重，意蘊十足。在後半段，當提到一年前剛去世的蘇軾時，他心中激動，筆力顯得特別凝重，結字也更加傾側，傳達出與東坡篤厚的情誼，是「尚意」書風的典型。康有為在《廣藝舟雙楫》中寫道：「山谷行書與篆通，《蘭亭》神理蕩飛紅。……宋人書以山谷為最，變化無端，深得《蘭亭》三昧，至於神韻絕俗，出於《瘞鶴銘》而加新理，則以篆筆為之，吾目之曰『行

篆』，以配顏、楊焉。」楷書之中有了篆意，會產生一種深沉獨到的韻味。

《松風閣詩卷》字的結體也很奇特，字大如小拳，筆劃如長槍大戟，結字如奇峰危聳，充分表現了黃庭堅行書風格中的奇氣與逸氣。結體內緊外放，結構端緊不拘，運筆勁逸不縱。字的結構中宮緊密，撇捺四面開張，左蕩右晃，痛快淋漓。這種中宮收縮而向四周放射的表達形式，稱為輻射式書體。這種形式取法於《瘞鶴銘》，但中宮較《瘞鶴銘》更為緊密，四圍也更放達，顯示了黃庭堅入古出新的傑出才能。給後世學習書法一個重要啟示：學古人必出古人，否則不會有所作為。

《松風閣詩卷》欹側多姿，力求險絕，字如風枝雨葉，偃蹇橫斜。點畫柔韌，內含剛勁，有些誇張強度大的則逆鋒起筆，顯示了點畫所具有的鋼筋鐵骨，體現了內在的精神力量。欹側本是王羲之行書的特點，黃庭堅則把這個特點進一步誇張。

《松風閣詩卷》章法佈局也同樣奇特有新意，佈局精到，變化無窮，曲盡其妙。縱觀全篇，擒縱自如，濃纖剛柔，長筆遒逸，短畫緊潔，抑揚頓挫，呼應對比。章法奇詭跌宕，扣人心弦，字或大或小，或長或短，或收或放，或藏或露，疏密相間，穿插爭讓，出沒絕塵。強調主筆與側筆的關係，主筆突出，側筆搭配，通過主筆來增強字的形式感，通過側筆來提高字的協調感。如「湲」字，別出心裁地用戰掣的筆法，將線條緩緩地推出，產生一種似乎舉步維艱的動勢，給人以深厚含蓄的美感。

ㄥㄓㄥ 黃庭堅　諸上座帖

　　《諸上座帖》是黃庭堅為友人李任道所錄寫的五代金陵僧人文益的《語錄》。全文系佛家禪語，帖中首書「上座」是梵文 Sthavira 的意譯，音譯「悉提那」，是佛教對有德僧人的尊稱。「諸上座」即指各位高僧。

　　黃庭堅在《山谷自論》中曾敘述過自己的學書過程，他說：「余學草書三十餘年，初以周越為師，故二十年抖擻俗氣不脫，晚得蘇才翁、子美書觀之，乃得古人筆意。其後又得張長史、僧懷素、高閑墨蹟，乃窺筆法之妙。」對一個成熟的藝術家來說，他總是要經過藝術形式和藝術體裁的不斷磨煉，才最後能形成自己的主體的以個性色彩為主的藝術風格。可以說，此帖完全是懷素狂草體的變體，是黃庭堅自己改造懷素草書並將其弘揚到另一個高度的草書新境界。

　　藝術是受思想支配的，某種程度上也被時代風氣所左右。受當時社會風氣和蘇軾、王安石等人的影響，黃庭堅篤信佛教，特別是佛教禪宗思想對他的影響尤其明顯。他主張養心怡性，返觀自心。在他大量的詩歌中，有很多和僧侶之間的答問與心得，他曾多次借用禪宗篇章來表達自己的思想，《諸上座帖》、《華嚴小疏》都是其中的名帖。清代笪重光曾為黃庭堅的書法做過這樣的跋語：「涪翁精於禪說，發為筆墨，如散僧入聖，無五裹馬輕肥氣，視海嶽眉山別立風格。」

　　《諸上座帖》從懷素的狂草體中而來，筆意縱橫，氣勢蒼渾，雄

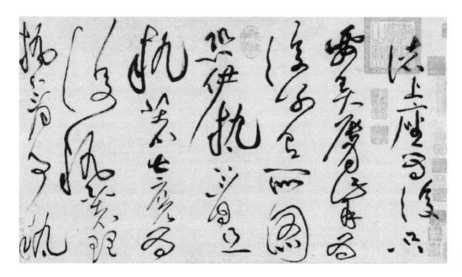

黃庭堅《諸上座帖》

偉壯麗，字法奇宕，如馬脫韁，無拘無束，顯示出了黃庭堅懸腕攝鋒運筆的高超書藝。《諸上座帖》將線條發揮到了極致。全帖到處都是長短縱橫的線條，尤其是長線條的運用，更是黃庭堅的創造，線條回環起伏，曲張動盪，如江濤拍岸，似藤根盤繞。黃庭堅也善於用點，在纏裹曲繞的線條之中，點畫成了在星羅密佈的佈局中靈動的棋子，橫豎斜側，奇峰突變，讓人為之驚歎。

書寫長卷，難不在前半段，而在後半段，這也是對一個書家學識修養和書寫功力的檢驗。後半段每向前走一節都會受到前半段的制約，不能重蹈前半段手法的覆轍，還要把前半段的氣勢筆法連續下來，進而不斷出新，這就需要書寫者要有豐富的想像力和高超的運筆能力，把內心深處的潛能不斷地挖掘出來，形成新的面貌。把書法「玩」出心跳的感覺，當屬黃庭堅，他排風布雨，變幻莫測，筆意暢

快而又曲折，看似一貫到底，實則斷開借勢，在不斷地造險之中，不斷地化險為夷，奔放而有韌度，激情但又有節，筆法之高妙，氣度之高邁，後人真有望塵莫及之感。

關於禪宗書法的論述，唐代洞山良價（西元 807—869 年）在《洞山宗旨》中記載著這樣一段對談：「僧到夾山，山問近離什麼處？僧雲：『洞山』。夾山雲：『洞山有何言句？』僧雲：『和尚道：我有三路接人。』夾山雲：『有何三路？』僧雲：『鳥道、玄路、展手。』一鳥道：『不開口處玄關轉，未措言時鳥道玄。此是不落語言，聲前一句。』二玄路：『寫成玉篆非幹筆，刻出金章不是刀。此是玄音妙旨，談而不談。』三展手：『啖眼牙口叮嚀囑，豎拂拈槌仔細傳。此是覿面提持，隨機拈出。』鳥行於空，鳥道無蹤跡，參學之人，生平受用，亦當如此。玄中之玄，主中之主，向上一路，稱為玄路，參學之人，應當走上此路。展開兩手，方便提示，迎接學者，使之直入甘露之門。」《諸上座帖》用變幻莫測的線條向我們展示了「鳥道、玄路、展手」的豐富變化，證明了「險路不是死路，多變才有活路」的道理。當今學書人，對此應當深深思考，認真領悟，興許會悟出新道來。

《諸上座帖》能留存下來，本身就是傳奇，南宋時它藏于高宗紹興禦府，後流落在賈似道家，元末曾歸著名文人危素，明代藏於著名書畫鑒賞家華夏真賞齋。成化二十三年（西元 1487 年），著名書法家李應禎任南京兵部郎中，奉使湖州，路過江西，于石亭寺僧處獲得此卷。他的朋友吳寬遂有機緣觀山谷此帖，並題跋於帖後。入清之後，先由孫承澤收藏，後歸王鴻緒，梁清標有幸先後于孫、王二人處

展觀《諸上座帖》，並將前後經過詳細記於題跋中。之後《諸上座帖》進入乾隆內府，又經嘉慶、宣統禦府遞傳。流出宮後，歸著名收藏家張伯駒。張伯駒與夫人潘素于 1956 年將此帖捐獻給國家。後來有多個版本印製，而今廣泛流傳，更多的人得以目睹其真容，真乃幸事。

七十八　米芾　蜀素帖

《蜀素帖》，米芾書于宋哲宗元祐三年（西元 1088 年），現藏於臺北故宮博物院。

米芾（西元 1051—1107 年），初名黻，字元章，號襄陽漫士、海岳外史、鹿門居士，初居太原，繼遷襄陽（今屬湖北），後室居潤州（今江蘇鎮江），曾任書畫學博士、禮部員外郎，人稱「米南宮」。以其才華橫溢，狂放不羈，故人又稱「米顛」。一生創作了大量的行書作品，代表作是《虹縣詩》、《多景樓詩帖》、《研山銘》、《苕溪詩》和《蜀素帖》。著有《畫史》、《書史》及《海岳名言》一卷。

有人把《蜀素帖》稱為「天下第八行書」，也有人認為這個排序不準確，應該把《蜀素帖》排在第四或者第五位，可見《蜀素帖》在中國書法行書體系中佔有相當重要的位置。從藝術性和影響力的角度分析，除了《蘭亭序》、《祭侄稿》、《黃州寒食帖》及《聖教序》外，《蜀素帖》確實當仁不讓。

歷史上，有這樣一段故事講《蜀素帖》成稿的過程。有一個叫邵子中的人，把一段織造的白色生絹「蜀素」裝裱成卷，以待名家留下墨寶，可是傳了三代，竟無一人敢寫。原因是「蜀素」是質地精良的絲綢織物，製作講究，上織有烏絲欄，滯澀難寫，非功力深厚者不敢問津。後來，湖州（浙江吳興）郡守林希收藏 20 年後，直到北宋元祐三年八月，邀請米芾結伴遊覽太湖近郊的苕溪，林希取出珍藏的蜀素卷，請米芾書寫。米芾時年 38 歲，正值精力旺盛時期，一口氣寫了自作詩八首，都是當時的記遊之作。卷末款署「元祐戊辰九月二十三日，溪堂米黻記」。崇彝在《選學齋書畫寓目續記》中說：「字徑六分許，後略小而荒率饒有逸趣。多作渴筆，蓋由於綾不融墨使然也。」米芾的傳世作品中多為紙本，此帖特定的材質紋理，為其書法別添了幾分魅力，線條濃中帶枯，行中寓留，矛盾對立統一，有一種獨特的書寫節奏與韻律。

　　《蜀素帖》中透露著

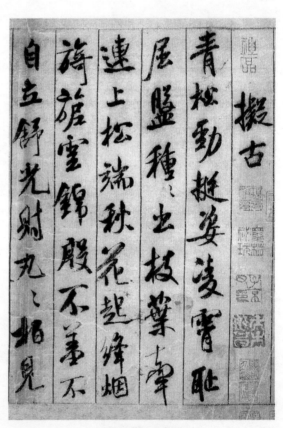

米芾《蜀素帖》

一種青春的銳氣，一種才情和自負，無一絲拘謹和端莊。在打好格的烏絲欄內書寫，一般情況下，有空間限制，書法家總是要受其約束的，但米芾卻不這樣。他起筆便氣勢不凡，絲毫不受局限，率意放縱，用筆俊邁，筆勢飛動，提按轉折，曲盡變化。寫到後面筆法愈加飛動灑脫，神采愈加超逸放縱。米芾用筆喜歡「八面出鋒」，造成一種變化莫測之勢。此帖用筆多變，正側藏露，長短粗細，體態萬千，充分體現了他「刷字」的獨特風格。章法上更重視整體氣韻，兼顧細節的完美，成竹在胸，書寫過程中隨遇而變，獨出機巧。

米芾在《自敘帖》中說：「學書貴弄翰，謂把筆輕，自然手心虛，振迅天真，出於意外。所以古人各個不同，若一一相似，則奴書也。其次要得筆，謂骨筋、皮肉、脂澤、風神皆全，猶如一佳士也。又筆筆不同，三字三畫異；故作異。重輕不同，出於天真，自然異。又，書非以使毫，使毫行墨而已。其渾然天成，如蓴絲是也。」他提出了「故作異」和「自然異」的著名理論，《蜀素帖》正是對這一理論的實踐和應用。他先把字造險，然後破險，做到「穩不俗、險不怪、老不枯、潤不肥」，所以他的字總有一種天然的氣勢，秀麗頎長，風姿翩翩，隨意佈勢，不衫不履，這與他浪漫的個性有關。他的書法藏鋒處微露鋒芒，露鋒處亦顯含蓄，垂露收筆處戛然而止，既灑脫亦有一絲聰慧的狡黠。在變化中達到統一，把裹與藏、肥與瘦、疏與密、簡與繁等對立因素融合起來，使「骨筋、皮肉、脂澤、風神俱全，猶如一佳士也」。

米芾用筆主要是善於在正側、偃仰、向背、轉折、頓挫中形成飄逸超邁的氣勢、沉著痛快的風格。起筆往往頗重，到中間稍輕，遇到

轉折時提筆側鋒直轉而下。捺筆變化很多，下筆的著重點有時在起筆，有時在落筆，有時卻在一筆的中間，對於較長的橫畫還有一波三折，富有特色。

《蜀素帖》結字尤其巧妙，匠心獨運而不露痕跡。比如，剛開始的「青」字，三橫中就有一二的粗細之別，藏露之分，又有二三的俯仰之異；又如，「種」字左右兩撇皆處上端，即改變趨向以破除平行；還有「枝」字兩橫相並，一露鋒一藏頭以取變化。米芾的書法虛實相間，厚重空靈，奇險率意，變幻靈動，縮放有效，欹正相生，縱橫揮灑，洞達跳宕，方圓兼備，剛柔相濟，一切仿佛是自然而然地生出來一樣。明代董其昌在《畫禪室隨筆》評說：「吾嘗評米字，以為宋朝第一，畢竟出於東坡之上。即米顛書自率更得之，晚年一變，有冰寒于水之奇。」

米芾自稱是「刷字」，這兩個字體現了他用筆迅疾而勁健，盡心盡勢盡力。他的書法作品大至詩帖，小至尺牘、題跋都具有痛快淋漓，欹縱變幻，雄健清新的特點。蘇東坡說：「米書超逸入神。」又說，「海岳平生篆、隸、真、行、草書，風檣陣馬，沉著痛快，當與鍾王並行。非但不愧而已。」米芾書法影響深遠，明末學者甚眾，文徵明、祝允明、陳淳、徐渭、王鐸、傅山這樣的大家也莫不從米中取經，這種影響一直延續到現在。

米芾具備著常人無法想像的對書法的癡愛、勤奮和慧穎。米芾在《自敘帖》說：「餘初學先寫壁，顏七八歲也，字至大一幅，寫簡不成。見柳而慕緊結，乃學柳《金剛經》，久之，知出於歐，乃學歐。

久之，如印板排算，乃慕褚而學最久。又慕段季轉折肥美，八面皆全。久之，覺段全繹展《蘭亭》，遂並看《法帖》，入晉魏平淡，棄鍾方而師師宜官，《劉寬碑》是也。篆便愛《詛楚》、《石鼓文》。又悟竹簡以竹聿行漆，而鼎銘妙古老焉。其書壁以沈傳師為主，小字，大不取也。」從這裡可以看出，米芾的成功完全來自後天的苦練，絲毫沒有取巧的成分，他每天臨池不輟，「一日不書，便覺思澀，想古人未嘗半刻廢書也」，「智永硯成臼，乃能到右軍，若穿透始到鍾、索也，可永勉之」。米友仁也說其父對於晉唐名跡「無日不展於幾上，手不釋筆臨學之，夜必收於小篋，置枕邊乃眠」，甚至大年初一也不忘寫字。

七十九　薛紹彭　晴和帖

　　《晴和帖》又名「大年帖」、「得米老書帖」，為薛紹彭致畫家趙令穰（大年）的一封信牘，現藏北京故宮博物院。

　　薛紹彭，長安（今陝西西安）人，生卒年月不詳。字道祖，號翠微居士，以翰墨名世。精行、草、真書，取法晉、唐，有六朝遺意。官至秘閣修撰，善品評鑒賞。與米芾為友，每以鑒定相尚，得失評較。存世書跡有《雲頂山詩卷》、《晴和帖》、《隨事吟帖》。在宋代書法史上，處於黃庭堅與米芾之間的重要書家就是薛紹彭。相傳他的書法與米芾最為貼近，有「米薛」之稱。實際上他的書法最得「二王」真脈，既不同于米芾，亦不同于黃庭堅，以自己的雅逸贏得了地

位。由於黃庭堅、米芾名氣太大，所以他的只能居於黃、米之下。

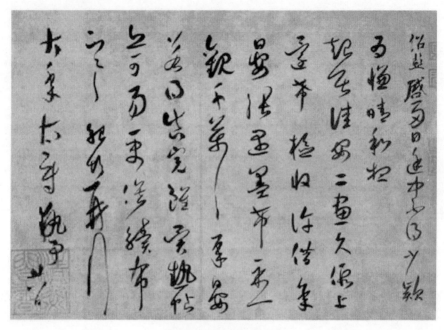

薛紹彭《晴和帖》

在宋代能夠得「二王」真脈者，無非蔡襄、米芾、薛紹彭，三人中最有「二王」神韻的，當數薛紹彭。薛紹彭與米芾最為要好，二人都喜歡收藏。米芾在《書史》上記載：「紹彭以書畫情好相同。嘗寄信雲：『書畫間久不見薛米』，餘答以詩雲：『世言米薛或薛米，猶言弟兄與兄弟。四海論年我不卑，品定多知定如是。』」

《晴和帖》筆法偏於內斂，向內緊收，謹守法規，運筆藏鋒，鋒正而不顯露；點畫方圓具備，圓活遒媚；結體平正，疏密有致，似斜反正；整體雖流動而不浮急，字距疏鬆，格局清朗，蕭逸而舒曠，似閒庭信步，晉人味十足。如果將其放入晉人的書箚之中，很難辨別。

《晴和帖》章法近古，字字斷開，字字頂接，不作連綿之勢，極似王羲之《十七帖》的風韻雅致，又像孫過庭《書譜》的流動暢達。如果不是深入晉唐之中，長期浸染滋潤，不可能有如此風儀和神韻。與「二王」相比，薛紹彭圓多於方，圓潤之間又顯得蘊藉含蓄，深藏筋力於其中；用筆有些拘謹，沒有「二王」放逸。

　　此帖能入古守法，取古人神韻，寫自己懷抱，與薛紹彭的性格是分不開的。薛紹彭是貴族世裔，生活條件十分優越，家藏也十分豐裕，因此養成了他處世溫和，不與人爭鋒，獨善其身，瀟灑自如的儒雅風度。薛紹彭與米芾一樣，都有集古字的能力，特別是對「二王」書風的整體把握，他自身的才氣、能力與黃、米二人相比，絲毫不差，只是過於保守，缺乏創新精神。

　　「二王」書法的精髓是養出來的，所謂養是指學養和修養。今人要想得「二王」之法須從這一根本入手，從「二王」的精神氣質中，頤養自己的精神骨脈，以期形成精神上的聯繫。長此以往，就會在自覺與不自覺中將晉人的法度融入自身，達到登堂入室的境界，在實踐中就會自然地寫出其精神面貌。

八十　趙佶　草書千字文

　　《草書千字文》，宋徽宗趙佶書於 1122 年，現藏遼寧省博物館。

宋徽宗趙佶（西元 1082—1135 年），在政治上是一個非常昏庸的皇帝，在藝術上卻天資聰，是一個很有成就的書畫家。他在位時廣泛徵收民間流傳歷代文物、書畫，禦府所藏法書、名畫，大興書學、畫學，並置書、畫院，待詔立班，親自掌管翰林書畫院。嘗召文臣將禦府藏歷代書畫編成《宣和書譜》20 卷、《宣和畫譜》20 卷。工書畫，於山水、人物、花鳥、墨竹無不精工極妍，堪稱一代大家。書學薛稷、黃庭堅而變其法度，自成一體，被稱為「瘦金書」，傳世書跡有《草書千字文》、《禦書臨寫蘭亭絹本》等。

宋朝是中國封建社會文化發展的高峰期，雖然一直處於外患淩欺的狀態，但社會始終處於一個相對穩定的狀態。書法在唐代基礎上不斷發展，這與當時的大環境有關，尤其是與宋徽宗趙佶有關，趙佶以皇帝之至尊，動用國家力量開拓書法、繪畫的新局面。

趙佶在書法方面最大的成就是獨創了「瘦金體」，同時也寫了為數不少的草書作品，成為後世學書者仰望的對象。他獨創的「瘦金體」書法獨步天下，之後八百多年沒有人能達到他的高度，可謂是「古今一人」。他的「瘦金體」書法，挺拔秀麗、飄逸犀利，不懂書法的人看了也感覺很好。傳世的「瘦金體」書法作品有《瘦金體千字文》、《欲借風霜二詩帖》、《夏日詩帖》、《歐陽詢張翰帖跋》等。

趙佶的《草書千字文》是中國古代書法藝苑中的奇葩，在中國書法史上佔有重要位置。這件作品的是趙佶在描金雲龍箋上寫的長卷，所用的描金雲龍箋是由當時宮廷畫師手繪而成，非常珍貴。趙佶作為

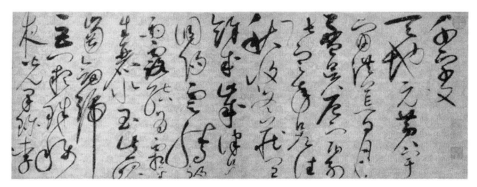

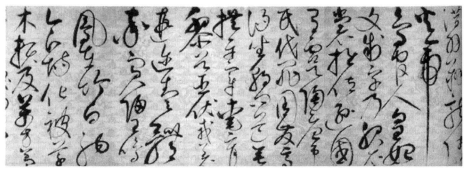

趙佶《草書千字文》

一個帝王，他的心態是高傲的，是藐視一切的，因此在藝術創作中就不會拘束，看得出來整個書寫過程中，他無所顧慮，一氣呵成。他在保證線條品質的基礎上，寫得很迅疾威猛，汪洋恣肆，神通六合，氣勢浩蕩，一瀉千里，有「舍我其誰」之勢。由於作于描金雲龍紙上，紙面光潔，筆墨滲透緩慢，因此通篇尖刻銳利的筆劃居多，含蓄鈍拙的筆劃偏少。

《草書千字文》用筆上極盡奔放馳騁之致，提按頓挫，輕重粗細，方折圓轉，互相間交叉很有旋律，具有自然的、富於音樂感的氣度。清人孫承澤在《庚子銷夏記》中說，趙佶「書法學懷素，而腕力

弱甚」。《草書千字文》是從懷素取法的，筆力絲毫不弱，筋力十足。他將懷素的那種綿延之勢運用得自由自在，尤其是對於圓轉的運用，精熟至極，每個字都形成一種包圍之勢，結構空間充滿堅韌的彈性。但是有些字大圈套小圈，圈圈相扣，顯得筆法雷同，有所美中不足。從用筆、結體的熟稔精妙，乃至書寫意境而論，與懷素相比難分伯仲。「使轉」不違筆意，行筆飛動，全長數丈幾無敗筆，基本上達到了「縱心奔放」，「意先筆後，瀟灑流落」的藝術效果。

《草書千字文》在氣象上神滿氣足，全篇浩浩蕩蕩，有如奔騰之水順勢而行，強烈地吸引著欣賞者的目光。總攬全篇，生龍活虎，精神飛躍，雖為長卷，卻筆躍氣振，跳動不息，毫無倦筆。在縱向空間比較小的情況下，趙佶對於長線條的使用也是很恰當的，如文中「號」、「帝」、「也」等字末筆的遙遙下垂，不僅調節了空間比例，使之疏朗、跌宕、靈動，充滿高情遠致，同時也起到了導氣、融通的作用，使作品顯得更加氣脈貫通。

第七章

元明時期

　　元明時期書法的審美取向，大抵可以用「尚態」二字加以概括。何為「態」？態即形態、意態、勢態之謂也。元明的書態，主要以妍麗嫵媚風格為主。

　　元明時期，民族文化交融互補，刻帖廣泛流行，書法相對出現了章草的復興、書法尺幅的改變、「二王」書與狂草書的演進。梁巘在《評書帖》中對晉以來的書法做了這樣的評價：「晉書神韻瀟灑，而流弊則輕散；唐賢矯之以法，整齊嚴謹，而流弊則拘苦；宋人思脫唐習，造意運筆，縱橫有餘，而韻不及晉，法不逮唐。元、明厭宋之放軼，尚慕晉軌，然世代既降，風骨少弱。」

　　這裡所說的「尚慕晉軌」指的是趙孟頫，「子昂之書，全法右軍，為得正傳，不流入異端者也」（李衍語）。對趙孟頫的書法，書壇評價不一，王世貞評其「不但取態，往往筆盡意不盡」，「不甚取骨，而姿韻溢出於波拂間」；李日華評其「姿法具備」，「妍態溢出」；顧起元評其「取法取態，無一不合度者」；王世懋也說「姿態朗逸，則得之大令」；項穆《書法雅言》中也說：「趙孟頫得其溫雅之態」，「元賢求性情體態，其過也，溫而柔矣」。在種種評價中，

有一個共同的詞，就是「態」。這和當時的社會思潮、文人情趣都有一種直接的關係。董其昌《畫禪室隨筆》：「余每謂晉書無門，唐書無態。」袁宏道《敘陳正甫會心集》：「世人所難得者，唯趣。趣如山上之色，水中之味，花中之光，女中之態……」

八十一　趙孟頫　洛神賦

　　《洛神賦》是趙孟頫大德四年（西元 1300 年）的作品。現藏于天津藝術博物館。

　　趙孟頫（西元 1254—1322 年），字子昂，號松雪道人等，因居鷗波亭，人稱鷗波。他是宋太祖之子秦王趙德芳的後代，受賜宅第居於湖州（今浙江吳興），人遂稱趙吳興。趙孟頫博學多才，能詩善文，工書法、精繪藝、擅金石、通律呂，其中的書法和繪畫成就最高，開創元代新畫風，被稱為「元人冠冕」，是中國歷史上少有的藝術全才人物。傳世書跡有《六體千字文》、《赤壁賦》、《臨蘭亭帖》、《膽巴碑》等。

　　趙孟頫五歲起開始學書，幾無間日，臨死前猶觀書作字，對書法酷愛達到情有獨鍾的地步。他善篆、隸、真、行、草書，尤以楷、行書著稱於世。其書風遒媚、秀逸，結體嚴整，筆法圓熟，世稱「趙體」，與顏真卿、柳公權、歐陽詢並稱為楷書「四大家」。趙孟頫作為南宋遺逸而出仕元朝，受傳統禮教的影響，書史上長期「薄其人遂薄其書」，貶低趙孟頫的書風。歷史上很多人非難他、貶低他，其中

以傅山為代表。傅山早年學趙，明亡之後，「薄其為人，痛惡其書淺俗」，然而傅山又不得不承認「趙確是用心于王右軍者」。傅山到了晚年，又重新肯定了趙孟頫，他在《秉燭》一詩中贊道：「趙廝真足異，管婢（趙孟頫妻子管道升）亦非常。醉起酒猶酒，老來狂更狂。斫輪餘一筆，何處發文章。」

趙孟頫是元代復古派的領袖，因為他的推動，元代在繼承傳統，特別是在繼承「二王」的書風上出了不少大家。他大力宣導以古法為準則，不取南宋以來的書法之風。他說：「當則古，無徒取於今人也。」他之所以宣導復古，與他本人的學書經歷相關。他早年學「妙悟八法，留神古雅」的思陵（即宋高宗趙構）書，中年學「鍾繇及羲獻諸家」，晚年師法李北海。篆書他學石鼓文、詛楚文；隸書學梁鵠、鍾繇；行草書學羲獻，在繼承傳統上下苦功夫。虞集稱他：「楷法深得《洛神賦》，而攬其標。行書詣《聖教序》，而入其室。至於草書，飽《十七帖》而度其形。」

《洛神賦》是趙孟頫行書的代表作品，遒媚飄逸、瀟灑蘊藉、流麗恣肆、清和高雅、靈秀綽約、法度嚴謹，筆法圓潤流暢，起筆藏露交錯，運筆速分明，轉折方圓結合，收筆瀟脫錯落。其用筆、用墨、行款、布白，盡得「二王」之妙。形聚而神逸，頗具東晉人風流倜儻之氣。從此帖可以領悟到「計白當黑」的真諦。書寫看似漫不經心，實為深厚功底的自然流露，從中可以領略他獨特的書法魅力。

《洛神賦》在線條輕重的處理上，不落窠臼，小心佈置，大膽落筆，出乎於觀者意料之外，收效于作者預期之中。筆法精熟，揮灑奕

趙孟頫《洛神賦》

奕，頗得晉人風範。運筆出規入矩，而溫潤婉麗，有一種意態不盡的
情趣。觀賞此帖，要特別注意起筆收筆的微妙變化，氣韻貫通，露而
不浮。

　　趙孟頫的書法氣息是文雅的、細膩的，使人感到輕鬆、優雅、恬
靜，有一種清新的音樂般的享受。熊秉明先生在《中國書法理論體
系》中將趙孟頫稱之為「最好的唯美主義的代表」。從「二王」以後

那種純淨的書風到了趙孟頫這裡，才算是真正地延續了下來。趙孟頫書法既深入傳統內核，又因時而變，文質相生，故能形「麗」而不失內涵，結字用筆上精妙絕倫，他以後沒有幾人能夠達到這樣的境界。

趙孟頫有句名言：「書法以用筆為上，而結字亦須用工。蓋結字因時相傳，用筆千古不易。」這是他對於書法研究的用心所得，抓住了文人書法嬗變中「筆法」的實質。這段話被後人推崇為學書的「不二法門」。

八十二　鮮于樞　蘇軾海棠詩卷

《蘇軾海棠詩卷》，鮮於樞大德五年（西元 1301 年）書，現藏北京故宮博物院。

鮮於樞（西元 1256—1301 年），字伯機，又作伯幾，號困學民，亦號直案老人、直奇老人、虎林隱吏。鮮於氏為箕子之後裔，故亦自號箕子之裔，河北漁陽（今河北薊縣）人，居杭州。晚年寓於西湖虎林營一室曰困學齋，閉門謝客，不問俗事，調琴作書，鑒賞古玩，以研讀終其生。著有《困學齋詩集》、《困學齋雜鈔》、《困學齋雜錄》。傳世書跡頗多，有《草書千文》、《書蕭山文廟碑》等。

鮮於樞以書名世，為元代書壇巨擘，與趙孟頫齊名。但是，由於鮮於樞楷書的名氣不如趙孟頫大，所以他的知名度遠不及趙。儘管如此，他的書法在元代可以稱得上是一座高峰，尤其在草書創作上超過

了趙孟頫，所書的《杜甫魏將軍歌草書卷》和《韓愈進學解草書卷》，淋漓縱橫、氣勢壯偉，得張旭、懷素之風韻，這一點在趙孟頫的草書中是看不到的。他同趙孟頫都致力於傳統古法的繼承，刻意追求晉唐書家的遺風流韻，力圖表現「二王」、虞世南、褚遂良等名人的筆墨意趣，對宋代尚意書風大為不滿，甚至把黃庭堅詆毀為「大壞不可複理」。他是元代復古潮流中湧起的書家，筆下遵循古人規矩，沒有絲毫的狂怪習氣，也正是因為此，他自己在書法藝術上未能形成鮮明的個性。

鮮于樞《蘇軾海棠詩卷》

《蘇軾海棠詩卷》是鮮於樞用極富彈性的硬毫寫就，行書為主，兼用草法。用筆多取法唐人，元人袁袖說：「善回腕，故書圓勁，或者議其多用唐法。」清人阮元亦謂鮮於樞「字跡活潑而有力，在孫過庭、李北海之間」。從筆法上看，此卷與顏真卿的《祭侄稿》、《劉中使帖》及《爭座位帖》多有契合之處，筆法縱肆，欹態橫生。從筆力上看，鋒斂墨聚，圓勁有力，每一筆劃的起收、頓挫、使轉均從容不迫，卻又變化萬千。比如，正點、側點、挑點、連勢排點等，或大

或小，或輕或重，十分妥帖，了無雜念，渾然天成。橫、豎、撇、捺各種構字「元素」，均能各盡其妙，如「瘴」、「薦」、「華」、「長」諸字皆因勢生形；「瘴」、「草」、「華」、「暈」、「中」等字的豎畫多取「懸針」狀，顯得挺拔有力。結體略呈右上取勢，寬博宏肆，縱斂有度；行書中間雜草書，規整中有變化，亦增活潑生動之趣。

《蘇軾海棠詩卷》洋溢著一種挺拔昂揚、圓勁道美的恢宏氣度，行筆使轉都力求完美和諧。表現出方中不矩，圓中不規，變幻莫測的結構法則。用筆圓潤飽滿，暢快而不浮滑，筆鋒轉折牽引處毫芒畢呈，隨其自然不事雕琢。點畫豐潤渾厚，清雅妍美。筆鋒放中有斂，擒縱自如。結體疏密有變，時而潔淨婉雅如春雨潤物，時而火爆強悍如烈焰飛騰，極富情趣。鮮於樞以意挾力，衝突急行，點畫間鏗鏘有力，充分表現了鮮於樞重骨力、氣勢的特點。

《蘇軾海棠詩卷》書法風格與趙孟頫相比，書法線條沒有趙書的拖遝平直，而是更多提頓彈韌；沒有趙書的豐肥雍容，而是更多瘦削勁挺；沒有趙書的展鋒出芒，而是更多斂鋒蓄勢。鮮於樞追求的是筆墨的含蓄、圓潤，是骨力與氣勢的相融相合。正是由於他這種追求完美的心態，所以在書寫過程中顯得過於用心，用筆完全在掌控之中進行，不能將一些意外的神來之筆表現出來，這樣就缺少了一些魅力。加之因「亦欲附名賢之詩以傳其書」，顯得不夠放鬆，個性不夠突出。與其同時代的書家陳繹曾說：「今代惟鮮于郎中善懸腕書，餘問之，瞑目伸臂曰：膽！膽！膽！」這麼一個言必稱「膽」的大書家，在自己的創作中也未得開，可見書法創作的確是一件難事。

八十三　楊維楨　真鏡庵募緣疏卷

《真鏡庵募緣疏卷》，楊維楨書，現藏上海博物館。

楊維楨（西元 1296—1370 年），字廉夫，號鐵崖，亦號鐵留子，會稽（今浙江紹興）人。楊維楨年少時性格倔強，志存高遠。其父楊宏在鐵崖山上築一高樓，聚書數萬卷，並撤去梯子，令子居內讀書，以礪其志。楊維楨深居樓中，閉門不出，潛心苦讀五年，因自號「鐵崖」。他的書法以行、草名世，不拘成法，獨樹一幟。著有《四書一貫錄》等。存世書跡有《寄元鎮詩跡》、《書巫峽雲濤石屏志跋》、《僕客雲間帖》、《虞相古劍歌》等。

在整個元代的書壇上，楊維楨是一個自覺地與潮流保持距離而能呈現出自己本色的書法家。楊維楨晚年與僧道交往頻繁，經常出入於寺廟道院，《真鏡庵募緣疏卷》就是他特地為真鏡庵募緣所撰寫，是楊維楨晚年的行草書佳作。其內容與佛事相關，在創作上表現出了極大的自由度和靈活度，把自己對於書法在形式與結體的一貫性追求融匯其中。

《真鏡庵募緣疏卷》變化豐富，隨意而奇崛，用筆遒韌，筆法跳宕，盡顯一唱三歎、迴腸盪氣之氣勢。用墨濃淡互濟，幹濕對比強烈，表現出強烈的藝術個性，是其怪僻性格的極度張揚。元朝是章草書法的再次復興時期，湧現出了一批章草書法高手，楊維楨是其中最重要的一員。《真鏡庵募緣疏卷》所呈現的筆法，就是從篆隸中化出，兼具魏碑古風，在章草基礎上變通，以章草筆法進行了更為飛揚

的誇張、變形，擷取其他書體的營養，營造出了一個特殊的筆墨相融、線條勁健的藝術境界。

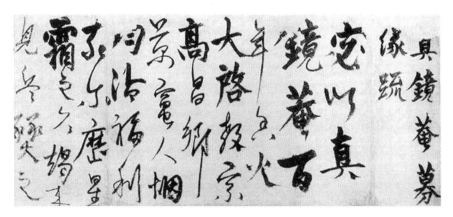

楊維楨《真鏡庵募緣疏卷》

《真鏡庵募緣疏卷》用筆恣肆爽辣，或輕或重，或順或逆，或快或慢，以方為主，方圓並重，常常側鋒急下，使得點形成三角形的「頭」，線條形態勁健剛硬，走筆果敢迅捷，時常伴隨枯筆。一些在章草書法中根本沒有的筆法，經過他的改造，便熠熠生輝起來。他大膽地將側鋒變為中鋒，摻揉北魏民間書體中的方折用筆，使每一個字都棱角分明，翻折頓挫時多用方筆，提轉絞正時兼用圓筆，在方筆、側鋒中見剛勁以顯性情，於圓筆、中鋒中見柔韌以顯含情。粗看奇奇怪怪，亂頭粗服，不知所出，細細品味，皆從歐陽詢、歐陽通父子及一些碑帖的法脈中來，逢捺畫時以章草波磔發出，頗見奇古之勢。

《真鏡庵募緣疏卷》在結體上，由於採用的是內擫用筆，所以外輪廓的線條極力地向內凹去，剛硬謹嚴，這與他自稱「老子風流似米顛」相當一致。他的每一個字的變化都出乎意料，但又具備了法度所

允許的範圍，有時看似蓬頭垢面，實則內蘊其中，忽長忽短，或粗或細，或收或放，或橫架如船舶，或縱伸如巨柱，姿態萬千，欹正多變。楊維楨以疾速的枯筆，渴筆手法，增加了作品的虛實對比，增加了作品的層次感。

《真鏡庵募緣疏卷》在章法上，拉大了字與字之間的距離，縮小了行與行之間的距離，幾乎字字獨立，瓦解了連綿相屬的傳統章法，帶來的則是字與字之間形態的充分表現。其貌似零亂錯落之中，產生出一種跳蕩、激越的節奏，整體卻如千軍萬馬奔騰而來，氣勢逼人。

與傳統唯美的書法作品相比，楊維楨的作品顯得更有厚重感，這也許和他坎坷的經歷有關。這件作品與黃庭堅的《華嚴小疏》、《經伏波神祠》進行對比，共同點都是有一種雄健、放逸的美，黃氏更為凝煉，「破碎而神采煥然」（明張醜句），楊維楨顯得萬物蕭瑟皆淒涼，這是一種與自己內心世界相連的極致的美、誇張的美。

《真鏡庵募緣疏卷》及其相近的作品，為中國書法在行草書的表現上開拓了另外的一種意境與格局，顯示出個性之中特有的潛質與創造力，成為後人可以師法的法帖之一。

八十四 宋克 急就章

《急就章》是宋克洪武二十年（西元 1387 年）的作品，現藏北京故宮博物院。

宋克（西元 1327—1387 年），字仲溫，長洲（今江蘇蘇州吳縣）人，因家居長洲北郭的南宮裡，故號「南宮生」。宋克少時博覽群書之余，喜習武廣交，養成豪爽俠義的性格。他與楊維楨、倪雲林成為摯友。由於戰亂，未能得志，他閉門謝客，在書畫中尋求寄託。《明史・文苑傳》稱他：「杜門染翰，日費十紙，遂以善書名天下。」與宋廣、宋璲並稱「三宋」。

中國書法史上，元末明初是章草的復興和發展時期，這是由於很多人不滿足于趙孟頫一路過於細緻圓柔的書風，而興起的一股搜求古意，復古為新的書法思潮。宋克是元末明初一個無論在繼承方面還是在創新方面都很突出的書法家，一位章草大家，對後世草書特別是章

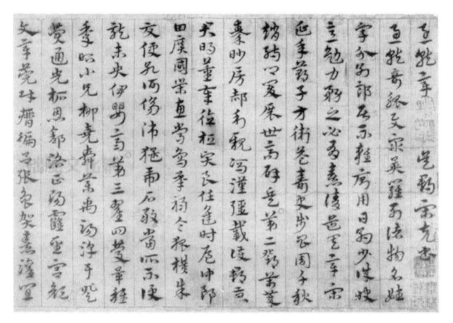

宋克《急就章》

草創作影響很大。

明初書壇首推「三宋」，即宋克、宋廣、宋璲。在蘇州，宋克的成就最大，影響也最為深遠。雖然在當時人們並不完全認同他，甚至對他也不無譏諷，但是經過時代的變遷，他的書法還是得到了歷史的認可。

歷史上曾有很多書法家寫過《急就章》，最著名的是三國時的皇象所書，也是公認的章草範本。後世還有元代的趙孟頫、明代的宋克均有臨本傳世，尤以宋克所臨本最為精妙。

宋克《急就章》存世有多本，此卷與皇象的《急就章》不同，寫得縱橫四溢，意態卻甚為恬適。行筆勁健滄渾，章法嚴密自然，首尾氣息貫通。字雖寫得毛糙，但意趣十分豐富，字字獨立卻氣勢連綿不斷，雖時時頗顯粗率，卻畫短意長，順勢成章，轉折處以行書的筆法，捺筆彎弧處又全是古意。宋克在此卷中儘量摻入自己的筆情墨趣，將行書與章草融為整體，在輕重疾徐中使之險象環生，粗細枯澀全然有度。粗獷的波腳與瘦勁的筆劃巧妙結合，相映成趣，師法古章草，並加以變化，力求筆勢回轉往復，力在其中，改變了古章草的肥厚姿態，既有淳雅之趣，又有豪邁之慨。

此卷表現出來的開拓精神尤為可貴，師法古人，但不為古人所框定，以自己的筆興一路寫來，亦別有一種風致。字體更為老辣，趨於對「古質」的汲取。字間茂密，意態古雅，字形多呈扁方，多顯隸意，整幅作品表現出「端莊雜流利」的特徵。古人書寫章草，形成了相對固定的格式，字字區別，點畫厚重，規範性較強，此帖明顯地出

於古法又融入了新的認知，注重個人的抒情性。

宋克《急就章》已經沒有了皇象《急就章》的那種質樸凝重，而是骨露筋顯，顯示出了個人的性情。皇象生活在「古質」的隸書時代，所以較多地保留著隸書的規範；而宋克已經生活在今草時代，所以他的章草融入了時代的意識。在古人章草書的基礎上，誇大了章草的特徵，形成了「波險太過，筋距溢出」的筆致，這是章草發展到宋元以後形成的新格局。宋克同楊維楨一樣，打破了書法規範而自出新意，在雋秀中透露出一絲詭奇與微妙。

如果說趙孟頫書《急就章》是將章草復興的話，那麼宋克的《急就章》就使章草書體在書家創作中得到了進一步的發揮和變通，達到了章草復興的高峰。

宋克還在章草基礎上創建了一種「混合體草書」，這種草書是吸收各種草書之長，包括章草的特點在內，尤以《杜甫壯遊詩卷》最為著名，其點畫勁健光潔、氣勢連綿，既有狂草之豪放，又有以章草波磔而形成的「節奏點」，增加了作品高古生辣的意味，增強了草書的表現力。這種新興的書體成為明代前期的流行書風，首創之功當屬宋克。

八十五　祝允明　前後赤壁賦

《前後赤壁賦》，祝允明書於正德十六年（西元 1521 年），現

藏日本東京國立博物館。

祝允明（西元 1460—1526 年），字希哲，或字晞喆。因其多生一指，故又自號支指生、枝指山人、枝山等，世亦稱「祝枝山」、「祝京兆」。與唐寅、文徵明、徐禎卿並稱「吳中四才子」。四才子中，祝允明專工書法，亦能詩文。祝允明小楷師鍾、王，狂草學懷素、黃庭堅，與文徵明、王寵為明中期書家代表。傳世書跡有小楷《出師表》，草書《永貞行》、《洛神賦》、《箜篌引》、《落花詩卷》等。

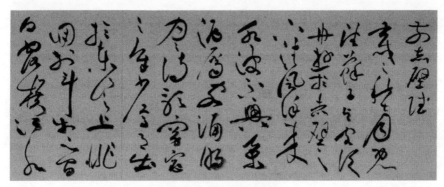

祝允明《前後赤壁賦》

祝允明草書最為著名，被稱為明代「草書第一人」。《前後赤壁賦》是蘇東坡的千古絕唱，經祝允明用生花之筆書寫，構成了變化萬狀的「畫圖」，堪稱「雙絕」精品。祝允明的狂草恣意奔放，氣勢磅礴，又極好地表現了詩文的意境，與詩文相得益彰。

祝允明《前後赤壁賦》是繼張旭、懷素、黃庭堅之後的草書代表作，標誌著傳統在沿襲，並為草書的創作賦予了一種時代的「精氣

神」。祝允明書《前後赤壁賦》，下筆變化豐富，行筆沉著痛快，信手而作，隨意而行。結體上也大小相間，修長合度，引領管帶，疏密成趣。全卷神采似行雲流水，飛動自然，形跡如行立坐臥，意態樸素。王世貞在《藝苑巵言》裡所說這幅作品：「變化出入，不可端倪，風骨爛漫，天真縱逸。」用筆果斷而又急速，是祝允明草書的最大特點，也是他影響後人的一個重要方面。祝允明的快節奏、幹練、超脫是現代人特別所欣賞的。

祝允明《前後赤壁賦》全卷以奔湧的氣勢寫成，磊落大方、筆力矯健、氣勢逼人。在氣勢與筆力兩個方面，都在長卷形式中作了突破性的表達。從氣勢上看，綿綿不絕、激情跌宕的氣勢出於張旭、懷素。從每個字的結體來看，出自「二王」，受黃庭堅影響更大。與黃庭堅草書相比，他更加拉開了點與線的對比，尤其是在點的運用上，更是達到了千變萬化，高超微妙的境界。整篇作品中，用點與線的巧妙結合來抒情達意的地方很多，有些字完全以點來完成，有時連接幾字全都用點，如「高山墜石」等。雖然都是點，但不覺得單調，讓人反覺得極為精彩。黃庭堅在《李白憶舊遊詩卷》和《諸上座帖》中，點的運用已經相當豐富和精妙了，在祝允明這裡顯得又更高一籌，與有些單字的末筆作長線處理形成了很鮮明對比，增強了作品的藝術效果。

祝允明《前後赤壁賦》果敢蒼勁，恣肆汪洋，一派淋漓的墨色，可以看到黃庭堅的影子。線條或長或短、或曲或直、或動或靜，讓觀者無不感到精神倍增。從作品中可以看出，書寫者當時是激情橫溢，情緒表達猶如急風驟雨。用筆猶如脫韁的駿馬，縱橫馳騁，中鋒聚攢

之處力透紙背，筆端輕帶之處卻細若遊絲，側鋒取勢時若含兵器之利，結構用筆奇幻多變，整個字卷一氣呵成，得心應手，酣暢淋漓。

祝允明《前後赤壁賦》韻勝於法，情勝於理，氣勢恢宏，精神肆逸，不拘於一點一畫之精，以直抒心意為目的。有人認為，祝允明的草書過於放縱，含蓄不夠，用筆時有失誤，力度較弱。但是只要瞭解一下祝允明精於楷法，就會知道不是他不為，而是為了表達性情，不需要顧及小的枝節，這正是大家的風範所在。繼張旭、懷素、魯直之後，在草書中灌注一種強有力的主體精神，並以這種主體精神突出自己對性靈的抒寫與發揮，這正是祝允明的高明之處。

臨習此帖，首先要注意氣勢的連貫和筆意的暢通，體會一瀉千里之勢和飛流直下之意。其次要注意「點」的運用，每一個點都要相當講究，不可輕輕按下後不做任何動作就拿開，務使沉著、務使筆力充盈。再次要處理好長線與短點之間的關係，體驗點線運動和相互轉換中節奏的變化和律動。最後，速度與技巧的結合要完美，既要疾勁有力，又要筆筆到位，深刻體會法與意、理與情在作品中的聯繫。

八十六　唐寅　落花詩卷

《落花詩卷》，唐寅書于嘉靖元年（西元 1522 年），是其書法代表作。

唐寅（西元 1470—1523 年），字伯虎，號桃花庵主，晚年信

佛，有六如居士等別號，江蘇蘇州人。唐寅出身于商人家庭，與文徵明同歲而略長數月，29歲時由諸生舉應鄉試，得第一名解元，名聲大噪，故人稱唐解元。會試時，因累科場舞弊案而被革黜，遂歸以佛事，遊名山大川，以賣畫為生。在繪畫上與沈周、文徵明、仇英合稱「明四家」。著有《六如居士全集》。

通常認為唐寅的書法深受趙孟頫影響，娟秀有餘而力度不足。實際上，唐寅學書多門，在不同時期有不同的表達方式，其書風是隨著年齡的變化而不斷變化的。

在唐寅生活的那個年代裡，意氣相投的師友彼此之間往來唱和、互贈詩畫十分頻繁。書寫自己所作的詩文贈送他人，或書寫別人的詩作，或在他人書畫上題詩作跋，都是常有的現象。唐寅多次書寫落花詩，分別贈予不同的友人。在那個年代裡，反復寫一個作品，是文人中間流行的一種時尚。

唐寅之所以選擇落花詩作為自己反復書寫的內容，有其自身原因。他第一次寫

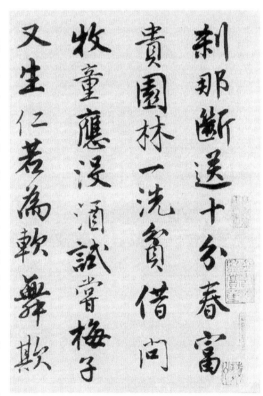

唐寅《落花詩卷》

落花詩是有感而發，抒發他自己科場失意後的苦悶與煩惱，以後多次書寫，則是別有情趣寄託。「落花」是唐寅詩中的象徵性意象，借花喻人，以花抒意。在「落花」之中，寄寓著唐寅複雜而豐富的生活體驗。唐寅寫落花、唱落花，是對反復無常的生命的歌唱。所以，讀其詩、賞其字，猶感他生命的燦爛光輝。

唐寅的楷書功底扎實，所以每每寫出行書來，楷書意味顯得十分濃重，這是楷書在行書中的變體。他的字結體都比較工整，大多是每字獨立，很少有連筆牽絲，用筆圓潤清雅，點畫比較到位。如「一」、「十」等字，逆鋒落筆，回鋒收筆，交代得清清楚楚，不越雷池半步。

唐寅這幅書法作品，節奏相當輕鬆，粗細長短搭配的也較為自然，不顯做作痕跡。單人偏旁的斜撇一筆，果敢快捷，有明顯李北海的筆意，骨力清遒。章法的安排也是自自然然，各行字數不一，但中垂線筆直，形式感顯得很強。

明代書法是多元的，有宋克這樣的章草大家，也有祝枝山、徐渭那樣的狂放派，更有董其昌氣韻儒雅的一路。唐寅應該屬於哪一個派別呢？他師法趙孟頫，但沒有趙孟頫的俊逸，顯然他是一個例外。在中國書法史上唐寅很沒有地位的。每當人說起「吳門書法」，也很少提及他。《落花詩卷》是俗中帶雅的作品，在規整之中保持了一種清秀，也是十分難得的。

如果剛開始臨習行書，把唐寅的這個冊子當做範本，應當是可以的，因為此本容易上手，但是不能作為長期臨習的範本。從書法的魅

力上講，它遠沒有《祭侄稿》、《黃州寒食詩帖》那樣的激烈與蒼茫，甚至與陸遊書寫的詩卷比，還差很大的距離。

八十七 文徵明　石湖煙水詩卷

《石湖煙水詩》，文徵明書於嘉靖二十九年（西元 1550 年）。

文徵明（西元 1470—1559 年），初名璧（亦作壁），字徵明，以字行，更字徵仲，別號衡山，自稱衡山居士，長洲（今江蘇吳縣）人。早年歲考因字拙而不許鄉試，故發憤圖強，學文于吳寬，學畫于沈周，書法學李應禎。常與祝允明、唐寅、徐禎卿相切磋，人稱「吳中四才子」。又和沈周、唐寅、仇英合稱「明四家」。楷宗鍾繇、「二王」，草書師懷素，大字仿黃庭堅，行書擬智永集王書《聖教序》和蘇、米、趙，隸書法鍾繇，篆取李陽冰，尤以行書，小楷見稱。書跡曾刻有《停雲館帖》，著有《甫田集》。

「吳門四家」中，文徵明活得年歲最大，成就最高。文徵明諸體皆能，而且面目變化很大，行書《石湖煙水詩》是文徵明 81 歲時作，是趨向于黃庭堅書風的一件長卷作品，也是文徵明的代表作。通篇觀之，其法度謹嚴，技巧純熟，神采飛揚，器宇軒昂。從筆法、形態上講，與黃書極為相似，惟妙惟肖。

文徵明的書法風格以王羲之《聖教序》書風為主，點畫之間又可見到趙孟頫的影響，且多與小草間用。轉折處注意提按頓挫，偏旁部

首均很規範，行筆自然灑脫、俊俏端莊，輕捷而典雅，勁健氣暢。這種書風與黃庭堅側險為勢，橫逸騰趯的風格並不一致。這件作品線條不無山谷之縱意，但卻抖擻不開；間架看似舒展猛勁，但欠缺一定的開合力；行款的字行均布，大小沒有多少變化，趙孟頫的影子又相當濃重，還不時摻雜著米芾書風。這件作品暴露出了文徵明在兩種風格之間的矛盾，也體現了他書風的多面性。

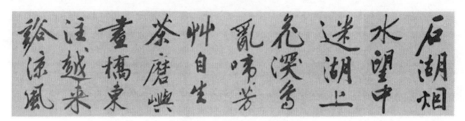

文徵明《石湖煙水詩》

《石湖煙水詩》是文徵明用自己的筆法作山谷書，寓蒼倔於端整，以沉著、健達之筆寫胸中快意。但與黃庭堅書法相比，筆勢過於爽利、簡直，書法的意趣性不夠，沒有黃書的那種大開大合、氣勢激昂。他的書法始終是理性的、實在的、精緻的，像小橋流水、亭閣樓台，自有風韻。從個人情結上講，這與他的學養有一定的關係，雖然他不斷寫黃庭堅的書風，但他在書風上只是繼承而沒有超越。

文徵明學習黃庭堅書風，使他的書法擺脫了拘役于趙體的那種局限，顯出了勁健倔強的一種精神。與趙孟頫相比，他的書法略有恣放。這與他詩宗白居易、蘇東坡似乎一樣，具有蘇東坡的平實樸茂，缺乏白居易的浪漫飄逸。他的書法始終在《聖教序》、黃庭堅、趙孟頫之間相融，以趙體為基本風格。

文徵明的書法以行草、小楷為擅長，但他的隸書、篆書都有可圈可點之處。書法史中獨擅一體的書家不可勝數，能夠像文徵明這樣全能的書法家，除了趙孟頫，恐怕就是文徵明瞭。王世貞認為，歷史上「獨元時趙承旨及待詔能備眾體」。文徵明「惜少章草耳」，這是他的唯一缺憾。晚年他自歎：「古之善書者，必先楷法，漸至行草，某近年粗知其意，而力已不及。」

文徵明之所以成為吳門中眾望所歸的書壇領袖，就在於對於書法藝術取法廣泛，虛心吸收，融會貫通。他辭官以後以書、畫、詩、文為生，自戒書畫「生平三不肯應，宗藩、中貴、外國也」。文徵明晚年八十多歲高齡時，仍能伏案作小楷《後赤壁賦》，用筆十分精妙，足見他年老而筆力未衰。他年近九十歲時，還為人書寫墓誌銘，未待寫完，便置筆端坐而逝，成為明代書法的一個絕唱。

八十八　王寵　千字文

王寵行草書《千字文》卷，現藏臺北故宮博物院。

王寵（西元 1494—1533 年），字履仁，後字履吉，號雅宜山人，人稱「王雅宜」。曾八次應試，然累試不第，僅以邑諸生被貢入南京國子監成為一名太學生。世稱「王貢士」、「王太學」。他行草書疏拓超逸，自成一家，小楷尤精，簡遠空靈。著有《雅宜山人集》。

王寵《千字文》

　　王寵《千字文》書法婉麗遒逸，以拙取巧，雅淡中英氣勃發，該卷精微而有內涵，筆筆到位同時又不完全拘役于原帖，個性不是太強但是一看就是從傳統中整合出來的。在祝枝山、文徵明為大家追捧的時尚裡，王寵能旁出一枝，實屬不易。他以藝術全才的形象出現在明代中期藝壇，詩宗建安諸子，染盛唐之風；文習司馬遷、班固，深得筆致；畫則善山水，偶然興到，隨筆點染，深得黃公望、倪雲林墨外之趣。他以書法最為見長，學書刻苦專精，曾在石湖讀書習字 20年，非探親不進城，後詩、書名滿吳門，「一時名士皆歸之」。

　　王寵《千字文》基本以《十七帖》為法，字字獨立，極為爽健，力量堅實，乾淨俐落，無絲毫畏縮處，筆意峻厚，最耐玩味。起筆方圓並用，切鋒重入，筆端呈斜方的棱角，方重峭利，運筆較為迅勁，線條挺拔有力。不少字的轉角處以圓和為主，充滿彈性的用筆與圓轉的曲線結合在一起，使線條秀媚，剛柔相濟。捺筆有的參用章草筆

意，收筆用頓，形成一個折角等，使婉媚的筆致有了拙澀的意趣，顯得質樸古雅，精巧而自然。章法看似尋常，平鋪直敘，但氣勢流暢，氣宇軒昂，矯健如龍。此帖結體平穩，俯仰欹側變化不大，可以窺見其師承「二王」的軌跡，還有米芾的神韻和孫過庭的點畫。

王寵《千字文》特點是字與字並不完全相連，單字排列較多，這與他學習《聖教序》有關。這種寫法造成了每一個字和行距之間的疏闊。筆與筆按習慣本應有交接處，王寵卻以斷筆來處理。這種反常規的變化，使視覺中的線條形成了停頓，出現了虛白，線條流動若隱若現，若即若離，不僅在節奏上有了巧妙的間歇，而且使線條保持了一種對峙狀態中的相互吸引。疏闊不但體現在線條的交接遞進中，也體現在佈局中的意趣中，各部分顧盼呼應，搖曳生姿，產生結體上的空靜舒朗。此作一方面以烏絲欄為框線，另一方面調整字與字之間的形態關係，讓字形之間形成一種內在的揮運旋律，欹正相生，虛實相存，保持了相互間的和諧整體，解決了因為疏闊容易引起章法零落散漫的問題。

從學習王羲之到過渡成為一種新的個性，王寵是一個成功的範例，他以自己的學養、功底、勤奮開闢了一條謹慎的個性之路，形成了秀美且雄健、剛硬、疏闊的意趣。王寵的實踐再一次證明，只有在具備扎實功底的基礎上汲取其他風格，才能夠有所變通、有所創新。王寵之後，張瑞圖、倪元璐、王鐸等，就是傳統基礎上變化出了自己的風格，形成在「二王」傳統風格之下的多元格局。

八十九 徐渭 青天歌

《青天歌》，徐謂書，現藏蘇州博物館。

徐渭（西元 1521—1593 年），初字文清，改字文長，號天池，或作天池山人，晚號青藤道士，或署田水月，浙江山陰（紹興）人。徐渭自幼聰穎過人，天才超逸而憤世嫉俗。他作的詩文被評為得李賀之奇、蘇軾之辯，不落窠臼。所作戲曲、雜劇，頗有超出前人見解和打破陳規之處。擅長繪畫，特長花卉，用筆放縱，水墨淋漓，自創新意。與陳道複並稱「青藤白陽」，對後世寫意花卉影響很大。書法長於行草，點畫紛披，形章如卷席，滿紙煙雲，攝人心魄，為晚明書壇之大草代表。著有詩文《徐文長集》等，戲曲論著《南詞敘錄》，雜劇《四聲猿》等。徐渭是中國文化史上一個傳奇人物，兼擅詩文書畫戲曲，無論在哪一方面都留下了傑作，他自稱「吾書第一」，猶見其對於書法的自信與自負。袁宏道在《徐文長傳》中說，徐渭「胸中勃然不可磨滅之氣，英雄失路、托足無門之悲」，所以其詩文「如嗔，如笑，如水鳴峽，如種出土，如寡婦之夜哭，羈人之寒起」。徐渭書畫詩文中之所以充滿了不平之氣，與他身負大志但不得志，遭災疾等有關。顛簸、壓抑、種種人生的不順，落在這個藝術天才身上，才使他把精神寄託在藝術方面，留下了不同形式的傑作，表現在了書法之中，出現了縱意馳騁、勢拔五嶽的態勢。

草書《青天歌》是徐渭的代表作，是他在書法上的「真我面目」，最能體現徐渭的浪漫恣肆、性情縱逸、激昂跳蕩、氣拔天地的精神風貌。全卷有開始、發生、高潮和結束，而且還是「多幕劇」。

這種書法創作首先是作者氣足，另外還有作者能夠表現的空間，正好又是長達二十多米的長卷，能夠表現紛雜而激越的主體情感，使徐渭能夠把自己的才情表現得淋漓盡致。

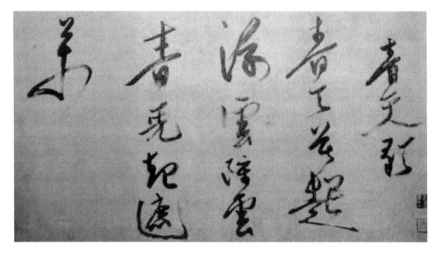

徐渭《青天歌》

《青天歌》全卷墨色變化非常大，幹濕濃淡，處理得恰到好處。字行之間也是錯落頻繁，疏緊不一，完全在作者激情的調動之中。字法上行草穿插，重心斜正搖動，凸顯文字之間擺動與協調。筆法偃側中正，隨意使轉，以意揮運。徐渭敢於大膽地單字成行，把一個單字變成個性情感的一種符號。留白的屢次重現與續寫速度的層層遞進，由速度加快而導致字形擴大，在書家情感的表現上得到了充分的烘托與強化。

徐渭的這件作品和他的《春雨詩》成為了自黃庭堅《諸上座》、楊維楨《真鏡庵募緣疏卷》之後的草書傑作，展現了袁宏道所說的「八法散聖、字林俠客」的形象。

同樣都是長卷的創作，不同的作者有不同的表現形式。元明是書家比較喜歡長卷的一個時代，趙孟頫的妍美精勻，董其昌的疏淡空遠，與徐渭完全不同。徐渭書法創作以運筆為主，以情使筆，不論書法而論書神。正如徐渭自己所言：「心為上、手次之，目口末矣。」他的書法深得米芾「沉著痛快」之意旨，直接繼承了宋人的尚意精神，法為情用，情與興會，紙墨相生而得奇倔。

九十　董其昌　前後赤壁賦冊

　　《前後赤壁賦冊》，現藏臺北故宮博物院。

　　董其昌（西元 1555—1636 年），字玄宰，號思白、香光居士。直隸松江府華亭（今上海松江）人。能詩文並書畫，亦精於鑑賞。畫擅山水，淵源董源、巨然，以黃公望、倪瓚為宗，求筆墨韻致，風格清潤，略少丘壑變化；強調「士氣」，標榜「文人畫」，論歷代山水畫為「南北宗」，尊「南宗」為文人畫之正脈。畫風及畫論於後世畫壇影響甚著。書風仿佛畫風，自成一家，文人氣息頗重。在歷史上，他與邢侗，米萬鍾，張瑞圖稱「邢張米董」，又曰「南董北米」。著有《容台集》、《容台別集》、《畫禪室隨筆》、《畫旨》、《畫眼》等。

　　董其昌是明代一位傑出的書法家，又是一位傑出的山水畫家和精明的鑑賞家。他的書法自明以後，幾乎籠罩了整個清代，只有到了包世臣、康有為，才改變了整個書壇的格調。在「二王」書法體系發展

歷史延脈上有幾個高度，董其昌是其中一個，他把「二王」書風向著清秀的方向推進，融合了顏真卿，比「二王」更加豐富。他對古人的繼承是超越的。董其昌有句名言：「晉人書取韻，唐人書取法，宋人書取意。」這是歷史上書法理論家第一次用韻、法、意三個概念劃定晉、唐、宋書法的審美取向的，是董其昌對書法理論的重大貢獻。

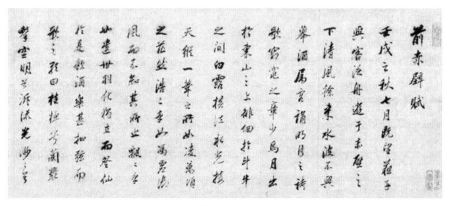

董其昌《前後赤壁賦冊》

《前後赤壁賦冊》極富清遠散淡的情致，字裡行間流露出濃厚的書卷氣，是董其昌作品中的精品，也是從宋代以來書寫《前後赤壁賦》最好的作品。這幅作品首先是細膩自然，全篇既不造作，更不「炫技」，而是以一種很清空、婉麗、自然、蕭疏的整體風格，表現了《赤壁賦》詩文的整個意境。看似信手寫來，不著刻意安排，實則筆法嚴謹，一絲不苟，孕神采於筆墨之中，使行筆在法度之內，如「羚羊掛角，無跡可求」。在這幅作品裡，既能看見書法前賢的影響，同時又可見董其昌自己的格調。

董其昌主張「以動利取勢，以虛和取韻」的審美情調，他的書法追求那種淡淡的禪意，在一種虛和寧靜之中，把人調動在安詳、自在

的情境之中，得到一種藝術上的提升與享受。《前後赤壁賦冊》所體現出的虛淡、飄逸、蒼涼的書風是他精神上的一種營造，是一種在筆墨之間所透露出來的古典的富貴之氣。此冊以流暢的行筆，空靈的行款，溢于字裡行間的淡雅幽靜的書法意趣，寧靜悠然的清和之氣，將人帶入一個超塵脫俗的意境之中。董其昌學古法冠絕一世，用筆清疏，意境深遠，行氣寬舒，章法蕭散，不能不欽佩他深厚的書法修養。他能夠把那種非常微妙的情緒放在一種「敘敘而談」的格調裡，讓我們從筆墨間再次神遊赤壁。

康熙皇帝為董其昌墨蹟題跋曰：「華亭董其昌書法，天姿迥異。其高秀圓潤之致，流行於楮墨間，非諸家所能及也。每于若不經意處，豐神獨絕，如清風飄拂，微雲卷舒，頗得天然之趣。嘗觀其結構字體，皆源于晉人。蓋其生平多臨《閣帖》，于《蘭亭》、《聖教》，能得其運腕之法，而轉筆處古勁藏鋒，似拙實巧。⋯⋯草書亦縱橫排宕有致，朕甚心賞。其用墨之妙，濃淡相間，更為超絕。臨摹最多，每謂天姿功力俱優，良不易也。」這是繼唐太宗推崇王羲之之後，一個皇帝對一個書法家讚美的又一個高度。正是由於皇帝的喜愛，董其昌的書法獲得了很大的影響力。但是，康熙畢竟不是唐太宗，董華亭也不是王羲之，他的影響還是受到了歷史的局限，無法超越王羲之。

董其昌在《畫禪室隨筆》中真誠地介紹了自己的學書經歷：「郡守江西衷洪溪（衷貞吉），以餘書拙置第二，自是發憤臨池矣。吾學書在十七歲時，初師顏平原《多寶塔》，又改學虞永興，以為唐書不如晉、魏，遂仿《黃庭經》及鍾元常《宣示表》、《力命表》、《還

示帖》、《丙舍帖》凡三年，自謂逼古，不復以文征仲、祝希哲置之眼角。乃於書家之神理，實未有入處，徒守格轍耳。比遊嘉興，得盡觀項子京家藏真跡，又見右軍《豹奴帖》于金陵，方悟從前妄自標許，自此漸有小得。」董其昌學習書法的經歷，啟示後來人：漫漫書路有萬難，發憤圖強可破關。

九十一　張瑞圖　杜甫秋興八首詩卷

《杜甫秋興八首詩卷》是張瑞圖一件很有代表性的作品。

張瑞圖（西元 1570—1641 年），字長公，號二水，別號果亭山人、芥子居士、平等居士等，晚年築室白毫庵，亦自稱白毫庵道者。晉江（今福建泉州）人。明萬曆丁未年（西元 1607 年）探花，授編修，做官一直做到了太子太師中極殿大學士、左右吏部尚書等。當時正是魏忠賢宦官擅權，張瑞圖因畏於權勢，投靠魏氏閹党，魏忠賢的生祠碑文，出於其手。崇禎皇帝即位，魏黨敗落，因張瑞圖為魏忠賢的生祠書寫碑文，被列入「逆案」，坐三年牢獄，後贖為民。工書，與邢侗、米萬鐘、董其昌齊名，時稱「明四家」。

《杜甫秋興八首詩卷》取材于杜甫的名詩，因為字數多，所以施展變化豐富，在對傳統最為準確地把握與生髮中，將全詩宏闊的詩境，詩人與書家情感的跳蕩，以及書寫的狀態很好地表現了出來，顯示出了傷感、惆悵、孤獨的意味。整幅作品用銛利的筆鋒寫就，如疾風驟雨，起止轉折處基本上不作回鋒頓挫修飾，直白中蘊藉著豐富的

技巧，任筆行走而又將帖學的提按、簡約化在其中，用尖利的筆鋒取勢，鋒芒畢露，不尊崇中鋒、藏頭護尾之古法，是敢於突破古法的典範。

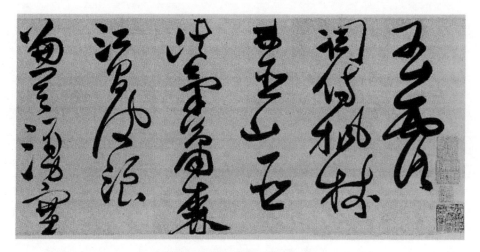

張瑞圖《杜甫秋興八首詩卷》

在結體上，《杜甫秋興八首詩卷》所作橫畫多呈下弧線，向右上方翹起，然後又順勢翻轉筆鋒往下行駛，盤旋往復，有極強的跳動跌宕之感。善於在整個的佈局中不斷地造勢，以變化的節奏，隨意又是精心安排的筆道線形的粗細長短、字勢的蕩逸、字距的疏密虛實創造出上下連貫、橫衝直撞，左右兼顧的風貌。整個作品在一種動感、飄逸、張弛有度、起伏跌宕中顯示著一種特殊的韻律。凡行筆改變方向處，均以翻折之筆為之，棱角外顯，是典型的張氏造型。

《杜甫秋興八首詩卷》作為卷軸作品，完全是在一種自然的狀態下揮寫，沒有任何的苛刻，不計工拙，任筆揮灑，顯示出了張瑞圖少有的率性與旺盛的創作激情。

張瑞圖在傳統中尋找自己的表現手法，並一直堅持下來，成了自己的書寫符號。他說：「晉人楷法，平淡玄遠，妙處都不在書，非學所可至也……坡公有言『吾雖不善書，知書莫如我，苟能通其意，嘗謂不可學』，假我數年，淵其舊學，從不學處學之，或少有近焉耳。」好一個「從不學處學之」，很有詩意，很有哲理。

第八章

清代時期

　　清代是書道中興的時期。這一時期的書法風格是「尚質」。

　　書法中所體現的「質」，包括古質、勁質、質樸、拙質等，它既表現在線條的堅質，更表現書作整體的那種以古為鏡的古意。寶蒙《述書賦語例字格》曰：「自少妖妍曰質。」劉熙載《遊藝約言》說：「《書譜》雲『古質而今妍』，可知妍、質為書所不能外也。然質能蘊妍，妍每掩質，物理類然。」「古人書質，餘觀愈美。後人書妍，餘乃不喜。筆墨以外，具辨神理。餘偶作書，但率其真。文不勝質，書之野人。」

　　清代書法尚質與整個清代的社會思潮及文人士大夫的審美追求有關。乾嘉學派講究訓詁、考據，學者們繼承古文經學的訓詁方法，從事古籍整理和語言文字研究，在書法上求其質樸的本色。「乾嘉之後，小學最盛，談者莫不藉金石以為考經證史之資。專門搜輯著述之人既多，出土之碑亦盛，於是山巖屋壁、荒野窮郊，或拾從耕父之鋤，或搜自官廚之石，洗濯而發其光采，摹拓以廣其流傳。」（康有為《廣藝舟雙楫》）

　　隨著碑學的興盛，篆隸書法復興，群芳爭豔，篆隸之大成首推鄧

石如。包世臣《完白山人傳》說鄧石如：「篆法以二李為宗，而縱橫捭闔之妙，則得之史籀，稍參隸意，殺鋒以取勁折，故字體微方，與秦漢當額文為尤近。其分書，則遒麗淳質，變化不可方物，結體極嚴整而渾融無跡。」書法家群體追求醇古、勁質，揚州八怪中的黃慎書法「極古勁之致」；金農「書得古趣，在隸楷之間」。學者之中，阮元「偶爾落筆，便見醇雅清古，不求工而自工，亦金石書籍之所成」；桂馥「醇古樸茂，直接漢人，零篇斷楮，直可作兩京碑碣觀」；康有為則「純從樸拙取境者，故能洗滌凡庸，獨標風格」。

由上所述，清代書家，可以說是追古的一代，他們從唐追魏晉南北朝碑刻，追秦漢篆隸古意，一直追到了甲骨文，勁質厚樸，以碑為宗，成就了一代尚質之風。

九十二 王鐸 草書杜甫詩

《草書杜甫詩》，王鐸所書，現藏上海博物館。

王鐸（西元 1592—1652 年），字覺斯，一字覺之，號嵩樵，別署松樵、十樵、石樵、癡庵、雪山、癡仙道人，二室山人等，河南孟津人，故世稱「王孟津」。詩文書畫皆有成就，尤以書法見稱。工行草，崇尚二王，亦學米芾。當時書壇流行董其昌書風，王鐸與黃道周、倪元璐、傅山等提倡取法高古，于時風中別樹一幟。有《擬山園帖》、《琅華館帖》傳世。

書法與人品德、氣節的關係，到了王鐸這裡又成為了一個問題。明末三傑，倪元璐、黃道周都已殉國，作為明朝的大臣王鐸投降清廷了，而且還做了大官，所以被稱為「貳臣」。王鐸是書法史上不可回避的一個人物，他的書法成就超越了倪元璐、黃道周，因為降清使他的書法成就被人打了折扣。在「忠君意識」濃烈的封建社會裡，王鐸的書法一直因為「貳臣」的名聲而被排斥。只是到了現當代，人們才對他的書作進行了客觀評價，啟功先生讚揚說：「王鐸書法能扛鼎，五百年來第一人。」

　　王鐸的行草書，充滿了一種不可遏止的激情，這種激情只有極少數人具備。後世人稱他是書法家中一個「抒情詩人」。他也自言：「每書當于譚兵說劍，時或不平感慨，十指下發出意氣，輒有椎晉鄙之快。」與前人，王鐸的激情是純粹的，更有一種厚重的激烈情懷。《草書杜甫詩》是王鐸草書作品中的精品，充分體現出了王鐸的書風，激情洋溢，欹中見正，縱中有斂，氣骨勁鍵而意態飛揚。

　　《草書杜甫詩》在用筆方面，整體上是以流暢見長，但在這種流暢之中又不時在線條上表現出一種老辣的生澀感，增強了線條的內涵和表現力。以圓轉貫其氣，以折鋒取其勢，骨勢洞達，很多地方線條凝練而又韌性，痛快中見沉著，表現出了一種撼人的陽剛之美。有的用筆看起來非常率意，一任性情，包含了一種柔韌的綿薄之力，既是內擫更是外拓，而且外拓得很有力量。用筆在灑脫之中包蘊了前人更多的技巧，可以看出其雄強筆力背後所達到的極強的控筆能力。只有對前人法帖的參悟與大量的臨摹，才能對作品的駕馭遊刃有餘，爐火純青。

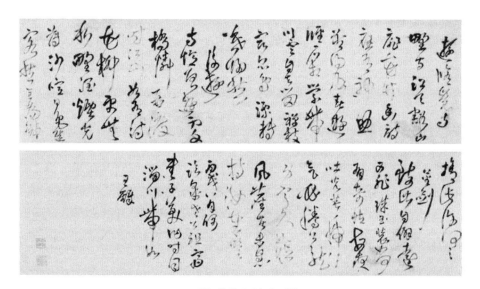

王鐸《草書杜甫詩》

　　《草書杜甫詩》在字法方面，左右敧側，取勢險峻，體勢動盪，搖曳多姿，將線條表現得極為完美。起筆上常以誇張的落筆形態，為自己首先造了一種勢。在結字上，方圓結合、開合呼應、大小穿插、以正斜相調和、以收放相補充、終以變化為主旨，可謂俯仰翻側，敧斜反正、跌宕起伏、大小疏密、相映成趣，並在相互揖讓中彰顯著空間布白的強烈視覺效果，極有特點。他善於用點，圓點、方點、側點，隨意變化，成為全篇之中的來回檔應的點綴。

　　《草書杜甫詩》在章法方面也頗具特色，以茂密取勝，開始寫來便如排山倒海之勢，一發不可收拾。王鐸善於用勢，用字勢與體勢的敧正變化來調動篇章的氣氛，在這裡他幾乎將所有的對比都調動了起來，並置在一起，卻又相互和諧，他對正側、向背、粗細、大小、曲直、疏密等的誇張和調和，展示了一種舞蹈般的跳動和搖曳之美，一

行的左右擺動和數行的相互呼應，將不連接的草字結體纏繞相接，形成不同組合的疏密空間，相互配合，無不統一於「勢」的控制之中。

與王鐸其他書法作品一樣，《草書杜甫詩》中也運用了大量的漲墨、濃墨手法，整幅作品墨色上顯得情趣無限，變化多端。他對書法創作充滿了一種超常的自信，是書法史上難得的一位承前啟後的大家。此卷最後，王鐸題跋曰：「吾學書之四十年，頗有所從來，必有深於愛吾書者。不知者則謂為高閑、張旭、懷素野道，吾不服，不服。」因此可見，王鐸在書法上的抱負何等了得。所以，他「一日臨帖，一日應請索」，「以此相間，終身不易」。

王鐸是學從學習「二王」書法中走出來的，又在帖學基礎上進行了注入雄健之風的改造。他傳統功力深厚，始終在繼承傳統的基礎上進行創新，王鐸書法取法直入晉法，從精神上繼承張旭、懷素，在實踐中又以張芝、「二王」為宗，作品雖然呈現浪漫特色，但那是在理性狀態下的發揮。所以說，米芾死後的五百多年裡，只有王鐸一人得米芾薪傳而成自家面目。

學習王鐸的書法，首先，要學習他孜孜不倦的精神，「大抵臨摹不可間斷一日耳」。這是他取得成功的基本要素。其次，要學習他在追尋古人之法的基礎上大膽創新，而不是隨意作為。

九十三 傅山 丹楓閣記

《丹楓閣記》是傅山在順治十七年（西元 1660 年）所作，時年 53 歲，這是他的得意之作，也是他的代表作。

傅山（西元 1607－1684 年），山西太原人，初名鼎臣，後改名山，字青竹，後改青主，又有真山等別名。他是明代的諸生，讀書過目成誦，博通經史諸子和佛道之學，又精醫術。工書畫，入清後隱居不出。康熙十八年，被迫就博學鴻詞科之薦時，他託病拒不進京，終以老病放還。著有《霜紅龕集》。

傅山是明末清初最具傳奇性的人物，是書壇的領軍人物，他的「甯拙毋巧，甯醜毋媚，甯支離毋輕滑，甯真率毋安排」之說，開清初乃至整個清代書風的基調。《丹楓閣記》是有清以來書法中的勝跡，是中國書法史上不可多得的佳作，如果每一個書法家只有一件傳世作品的話，《丹楓閣記》無疑是傅山的代表作。文好字也好，是可與《蘭亭序》、《祭侄稿》、《黃州寒食帖》這些佳作媲美的珍品。

《丹楓閣記》的文章是清代名儒戴廷栻（字楓仲）所作，清順治十七年（西元 1660 年），清朝入主中原已近二十年，國內大規模的起義都被鎮壓。那年九月，戴廷栻做了一個夢，夢中和一些身著「古冠裳」（意即明朝服飾）的人在一個小閣樓中聚會，閣名「丹楓」。醒來後，他依夢中所記，修建了丹楓閣，並寫了這篇《丹楓閣記》。傅山在《丹楓閣記》後寫的《跋》中說：「丹」是指讀書的中心，「楓」是戴廷栻的字，「閣」是戴廷栻讀書的地方。「丹」表示紅

色，又表示忠心；「楓」既表示氣節，又表示紅色，充盈著對明朝朱家的懷念。

《丹楓閣記》就其行草書的技法而言，已臻成熟，形成了他獨特的書法風格。初看此作，可能覺得並不搶眼，還帶有稚嫩天真之意、邁步膽怯之感。但是隨著一步步看下去，便感到一種渾厚之力灌頂而來，筆意沉著，

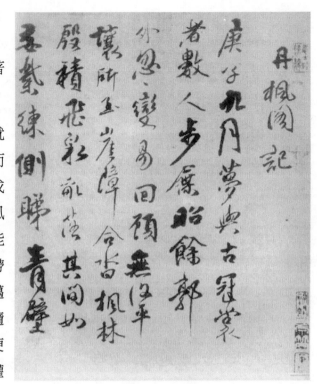

傅山《丹楓閣記》

剛柔相濟，樸素中蘊機巧，高邁裡養著精神，有無往不收，棉中裹鐵般的力感。從此作品中可以明顯地看到顏真卿、楊凝式的影響，整個精神氣息完全與這些先賢一致。

《丹楓閣記》前半部分寫得比較規整，筆墨並未放開。但在大與小、輕與重、收與放、斷與連等方面也有變化，明顯看出「二王」的影響，他個人的書法風格也十分清晰，一些字左輕右重、左小右大，另一些字則反其道而行之，體現出了「甯拙毋巧」的意境。到了作品的後半部分，似乎進入極佳的精神狀態，愈寫愈自然，筆力雄渾飛

動，氣勢奪人，挺拔剛健，連綿不絕。挺拔處猶如長槍大戟，巨石騰空；連綿處則如棉裡裹鐵，剛柔相濟。此舉非有大功力、大性情而不可能為之。特別是寫到：「嘗論世間極奇之人、之事、之物、之境、之變化，無過於夢，而文人之筆，即極幽妙幻霩，不能形容萬一。然文章妙境亦若夢而不可思議矣，楓仲實甚好文，老夫不能為文，而能為夢。時時與楓仲論文，輒行入夢中，兩人隨復醒而忘之。我尚記憶一二，楓仲徑坐忘不留。此由我是說夢者也，楓仲聽夢者也。說夢聽夢，大有徑庭哉。」這長長的一大段，信手寫來，一發不可收拾，既天真爛漫，又機趣橫生，著實進入了「天人合一」的境界之中。

《丹楓閣記》與傅山的其他草書作品相比，風格有很大不同。此作寫得剛健、理性、流暢，點頓之間卻不求高古，力求精微平實地表達原記的文字含義，表達一種孤臣孽子的感情。而傅山的其他草書則是解衣磅礡，奔流激湍，將那一股磊落不平之氣宣洩出來。傅山的作品有詩人的品位，有哲人的超脫，有一種與宇宙萬物相融相合的大意趣，好像在與宇宙對話、與天地的對話，是一種無我的大境界。他寫的《秉燭》詩：「秉燭起長歎，奇人想斷腸。趙廝真足異，管卑亦非常。醉起酒猶酒，老來狂更狂。斫輪於一筆，何處發文章。」

傅山在《霜紅龕集》自述：「吾八九歲即臨元常，不似，少長如《黃庭》、《曹娥》，《樂毅論》，《東方贊》、《十三行洛神》、下及《破邪論》，無所不臨，而無一近似者。最後寫魯公《家廟》，略得其支離，又溯而臨《爭坐》，頗欲似之。又溯而臨《蘭亭》，雖不得其神情，漸欲知此技之大概矣。」看一看傅山的書法成就，再看一看他的這一段自述，我們可以從中得知，一個好的書法家必須廣泛

涉獵古人之帖，除此之外沒有別的捷徑可走。

九十四　金農　隸書軸

　　金農（西元 1686—1763 年），字壽門，號冬心，又號司農，又有金二十六郎等二十幾種別號，浙江仁和（今杭州）人。乾隆元年（西元 1736 年）受裘思芹薦舉博學鴻詞科，結果沒有得中，遂周遊四方，走齊、魯、燕、趙，曆秦、晉、吳、粵，終無所遇。50 歲開始學畫，由於學問淵博，流覽名跡眾多，又有深厚書法功底，終於成為一代名家。金農嗜奇好古，收金石文字千卷，精鑒賞，善於鑒別古書畫真贋。精篆刻，浸淫秦漢。善書法，楷隸宗《國山》及《天發神讖》兩碑，自創一格。著有《冬心先生集》、《冬心先生雜著》等。

　　「揚州八怪」或稱「揚州八家」，是清代康熙中期至乾隆末期活躍在揚州地區的幾位元職業畫家，金農是「揚州八怪」之首。在清代，金農是一個書法追求創新的代表人物。他的隸書以極具個性的精神符號，成為清代隸書的一個重要標誌。有人說，學金農隸書會使人豁然開朗。觀看金農的隸書能使人從中得到很多的智慧上和創作思路上的啟示。

　　金農曾說自己「遊戲通神，自我作古」，「餘近得《國山》、《天發神讖》兩碑，字法奇古，截毫為書，要以氣魄取勝」。僅從《國山碑》及《天發神讖碑》中他就能化解出自己的新意，既不同於以往的隸書，更與當時的書家拉開了距離。《天發神讖碑》本書已經

金農隸書軸

在前面介紹了。《國山碑》又稱《封禪國山碑》、《天紀碑》，是三國時期吳天璽元年的篆書碑刻，為三國時期重要碑刻之一。其書淳古秀茂，體勢雄健，筆多圓轉，繼承了周秦篆書的遺意，與方折突出的吳《天發神讖碑》相得異趣。康有為《廣藝舟雙楫》稱其為「渾勁無倫」。從金農作品中看出，他在漢隸與篆書上下了很大的工夫，故書中每露隸意，用筆雖偏平方拙，但粗細正側頗具變化，有篆書的線條，這種書體在當時書壇，是從來沒有人這樣寫，也根本不敢這樣寫，因此他一枝獨秀，別開生面。他將自己的書法稱為「漆書」，每個字如刷漆一般，這金農的一種創新。

金農不滿於「二王」帖學，提出了「同能不如獨詣，眾毀不如獨賞」的藝術主張，這也成了金農進行隸書創作的基本原則。金農此隸

書軸動作不大，但每一筆都很到位，而且墨色濃重，沉穩悠然，自有一種風流。雖為隸書，卻近於楷，筆劃橫長豎短，結體以扁平為主，遒韌於中，不受拘束，有逸氣亦有其趣味，可謂「以拙為妍，以重為巧」。金農將《天發神讖碑》的方筆變圓了，但亦有折的硬勁，筆勢雖未臻勁健，但亦有金石之氣融貫其中。書寫的橫畫長，皆以側鋒行筆，但不虛薄。橫來直往，橫寬而重，橫畫起筆呈方形，轉折處不作提按轉換，更顯方正。筆劃直多曲少，隸意中又不乏篆意，藏鋒而下，收筆處不回鋒。以方為主，方中寓圓，在近似簡單之中表現出了多維的豐富性。

方筆的大量運用是他的最大特點，別人少用而他專用，更見他的性情。書法即心法，有心於此，便弄出種種奇異之象。金農生前沒有見到過出土的簡牘書法，但他的書法中不少與簡牘書法非常相像。藝術家與數千年前的藝術在無意間相逢，這是一種巧合，更是藝術的一種奇特現象。

欣賞金農的書法，除了他的「漆書」之外，更要看看他的提款，這些都是一體的，整體上顯示出金農對傳統的反叛，但他的反叛是溫潤的而不是強烈的，是自信的而不是強硬的。他遊歷山東拜訪曲阜孔子廟時，廟裡的漢碑對他的影響也是很大的。他在《魯中雜詩》寫道：「會稽內史負俗姿，字學荒疏笑騁馳。恥向書家作奴婢，華山片石是吾師。」表明了自己反叛王羲之，而崇尚漢隸的觀念。

碑學書法，到了金農這裡又是一景。金農書法以勢為主相容多方，相對來講技巧含量少一些，學起來相對容易一些，但是學他的人

不容易從中走出來。今天人們學書法，幾乎都要學一學金農，但是很少有人應用他。如何走出這條路，把金農的書法發揚光大，是需要認真研究和探索的。

九十五　鄭板橋　論書軸

鄭板橋《論書軸》，現藏於上海博物館。

鄭板橋（西元 1693—1765 年），原名鄭燮，字克柔，號理庵，又號板橋，人稱板橋先生。做官前後，均居揚州，以書畫營生。為「揚州八怪」之一，其詩、書、畫世稱「三絕」。著有《板橋全集》，手書刻之。

鄭板橋書法在歷史有自己的獨特性，總體印象是他用筆誇張，有些過分，有些太講究自己的獨創性。當代很少有人寫板橋體，就是由於他過於明顯的個性氣息而被大部分後學者所排斥，所以，好多學者只欣賞而不臨仿。從這個意義上講，鄭板橋是孤獨的，也是無人可比的，更是無人可以企及的。

鄭板橋也是從學習傳統書法中走出來的。他為什麼不寫傳統的東西，反而要造出一個另類的東西出來呢？這與他清高孤傲的個性有關，也與他擅長繪畫有關。他「以畫之關紐，透入於書。以書之關紐，透入於畫」。將草書中的豎撇、捺等筆劃的寫法運用到繪畫形成了獨特的畫法。他筆下的蘭竹水墨與他的書法形成了一體，畫亦是

字，字亦是畫。

在清代書壇，由於皇帝推行的「館閣體」盛行。鄭板橋對此非常鄙視，他借鑒黃庭堅的筆法，獨創自己稱作的「六分半書」而另闢蹊徑。他說：「魯直不畫竹，然觀其法，罔非竹也。瘦而拔，欹側而有準繩，折轉而多斷碣。吾師乎？吾師乎？」他說自己學字的淵源是「字學漢魏，崔蔡鍾繇，古碑斷碣，刻意搜求」。在這種扎實而廣博學習的基礎上，他把篆、隸、楷、草四種書體糅合在一起，以黃庭堅的行楷和隸書為主調，創造了被後

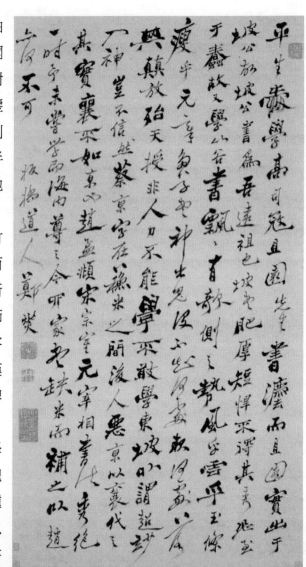

鄭板橋《論書軸》

人稱道的「板橋體」。他《跋臨蘭亭敘》中說：「黃山谷雲：世人只學蘭亭面，欲換凡骨無金丹。可知骨不可凡，而不足學也。況蘭亭之面，失之已久乎？板橋道人以中郎之體，運太傅之筆；為右軍之書，而實出以己意，並無所謂蔡、鍾、王者，豈複有蘭亭面貌乎？古人書法入神超妙，而石刻、木刻千翻萬變，遺意蕩然。若複依樣葫蘆，才子俱歸惡道。故作此破格書以警來學，即以請教當代名公，亦無不可。」他的這種創新精神，對於衝破舊的觀念，大膽創新的人還是頗有啟發意義的。

鄭板橋的行書《論書軸》代表了他典型的書風，字寫得大大小小，歪歪斜斜，筆劃輕輕重重，又疏疏密密、濃濃淡淡，長撇大捺，縱橫捭闔，筆意從黃庭堅那裡學來，而又蛻變。橫、捺之間明顯的波磔將隸書的韻味寫到了位。行筆時而莊重凝澀，沉緩徐行作楷書，時而又勾連婉轉，轉絞為草書。他的書法中有大量的長橫、長豎作為調節，亦為主體，挺健如竹。撇、捺的筆劃如蘭葉，個別的點如同畫面上的點苔，圓融統一。其結體突破了常規，長而窄，短而寬，動作頗多，有意識的以繪畫的感覺調動整個的佈局，疏密得當，放斂隨性，自由活潑。一篇字中間或出現一些古體字、異體字來增加意趣。

《論書軸》在章法上更是欹正相合，大小相雜，寬窄不拘，似斜反正，節奏在不斷地變化。欣賞他的書法，如在山陰道上見萬千氣象，目不暇接。與鄭板橋其他的作品一樣，這件作品打破行間、字間，隨勢佈陣，亂石鋪街，天真活潑而又放蕩不羈，既有北碑的凝重粗放，不拘一格，又有南派的清新遒媚，格調古雅，恃才傲物，心筆一體。

鄭板橋的書法從整體上能看見古人的影子，但是從結字、用筆到章法都是前無古人的。他的書法稱之為「破體」，即融合多體，形成自己。這種書法創作，具有很大的風險性、探索性。今人一旦把鄭板橋的字學得很像，就有可能一直被他所籠罩，很難走得出來。

九十六　鄧石如　李少卿與蘇武詩帖

《李少卿與蘇武詩帖》書于嘉慶五年（西元 1800 年），是鄧石如晚年的精品。

鄧石如（西元 1743—1805 年），初名琰，字石如，因避嘉慶帝諱，後以字行，後又改字為頑伯。因居皖公山下，又號完白山人，另有笈游道人、鳳水漁長、龍山樵長等，安徽懷寧人。少年時期家境貧寒，不能入學，獨好刻石，仿漢人印篆甚工。他是經梁巘介紹給江甯梅繆家，客居梅家八年，觀所藏秦漢以來金石善本，篤志臨摹，寒暑不輟，遂工四體書。後遍遊名山，書刻自給。著有《完白山人篆刻偶存》。

篆書自唐李陽冰之後，一直沉寂不語，雖偶有名家所寫，也僅僅只是作為能書的一個品種而已。鄧石如以他全面的書寫才能確立和完善了碑派書法的技法和審美追求，具有開宗立派意義。與以往任何一位出身貴冑的書家相比，鄧石如的平民山野氣息，放浪形骸、豪爽不羈的山林氣味，是那些達官貴族所沒有的。他客居梅家八年之時，臨池不輟，對臨寫的碑帖仔細探索其意味，對每一種碑都認真臨寫百

鄧石如《李少卿與蘇武詩帖》

本，以盡得筆勢博通其意趣。他每天黎明起床，磨上滿滿一盤墨汁，寫到半夜墨汁用盡了才上床睡覺。他用五年學篆，三年學隸書，隸書先後臨寫了《史晨前後碑》、《華山碑》、《白石神君碑》、《張遷碑》以及三國魏《封孔羨碑》、《受禪表》、《大饗碑》等，各寫50本。他的篆書，從漢碑額篆書中吸取了婉轉飄動的意趣，又稍稍以隸書筆意摻入其中，字形方圓互用，姿態新穎，用筆靈活穩健，骨

力堅韌。中年作品字形長而略方，筆致輕鬆流暢，趣味近於飄逸舒展；晚年漸趨奔放，字形愈顯狹長，下筆粗重勁利，勢猛氣足，有漢代篆書碑刻所特有的寬博和渾樸之氣。鄧石如溯古而開篆隸新風，他不無自豪地說：「斯（李斯）、冰（李陽冰）之後，直至小生。」鄧石如在書法理論上也頗多創見，「計白當黑」之論把「筆不到而意到」的道理具體化了；「疏處可以走馬，密處不使透風」之論把虛實對比的理論具象化了。

《李少卿與蘇武詩》是鄧石如 58 歲時的作品。此作雖是隸書，但不少地方完全是篆書的寫法，應當歸屬於篆隸。其用筆鋪毫直行，裹鋒而轉，不拘於模仿碑刻效果，而以遒勁爽利為特點。尤其是用篆籀北碑之筆而略帶行草書筆意，更覺大氣磅礴，神采飛動。結字則重心上移，下部舒展，既嚴密緊結而又不落方板體勢方正、筆劃平實，每一個字的體積感、重量感甚是強烈，實以《熹平石經》為體，兼以唐隸筆意為用。波筆方棱，稍上挑收筆：磔筆平出，不強調所謂燕尾，頗近楷書捺筆。捺畫極長伸展時，多為起重收輕，或匀力運行。左右相顧時，又起輕收重。出鋒時多為向右下俯視，有筆斷意連之勢。將六朝楷書的筆法融入隸中，使其外方內圓。通篇氣勢開張縱逸，豪邁灑脫。

鄧石如的書法以篆隸最為出類拔萃，他自己也認為隸書勝於篆書，他自稱「吾篆未及陽冰，而分不減梁鵠」。梁鵠是三國書家，現在已經看不到他的作品了，但是鄧石如這一比喻，說明其對自己隸書是非常自信的。清代人評價鄧石如隸書是「結體嚴重，約《嶧山》、《國山》之法而為之」。他的隸書融有篆意，尤其是其排比之美、用

筆沉厚之法，的確是自清初鄭簠直到翁方綱所無法達到的。筆力的沉雄與俊美，開張與內斂都達到了一個非常完美的境界，因此被與他同時代的包世臣在《藝舟雙楫》中把他的書法列為「神品」，譽為「四體書皆國朝第一」。近人馬宗霍在《霋岳樓筆談》中對鄧石如篆隸書法的評價最為準確，他說：「完白以隸筆作篆，故篆勢方，以篆意入分，故分勢圓，兩者皆得之冥悟，而實與古合。然卒不能儕于古者，以胸中少古人數卷書耳。」

　　鄧石如是五體皆能的大書家。其篆書縱橫捭闔，字體微方，接近秦漢瓦當和漢碑額。隸書是從漢碑中出來，結體緊密，貌豐骨勁，大氣磅礴，也使清代隸書面目為之一新。楷書取法六朝碑版，兼取歐陽詢父子體勢，筆法斬釘截鐵，結字緊密，得踔厲風發之勢。行草書主要吸收晉、唐草法，筆法遲澀而飄逸。大字草書氣象開闊，意境蒼茫。所以，鄧石如堪稱震古鑠今的書法大家，他以創新贏得了世人的尊敬。書法史上以「我自成我書」自負的「濃墨宰相」劉墉，見到鄧石如的字拍案驚呼：「千數百年無此作矣！」學富五車的康有為，他貶顏貶柳，貶晉帖，貶唐碑，反而對鄧石如以高度評價，說鄧書是劃時代的標誌，並說「集隸書之成，鄧頑伯也」。

九十七　伊秉綬　隸書五言聯

　　伊秉綬隸書《五言聯》書于嘉慶十一年（西元 1807 年），是伊秉綬 53 歲時的作品。

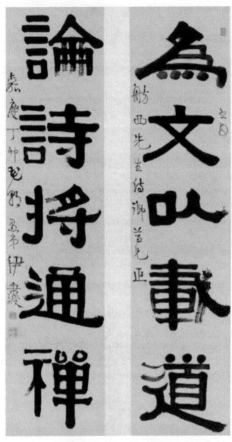

伊秉綬隸書《五言聯》

伊秉綬（西元 1754—1815年），字組似，號墨卿、默庵，福建汀州寧化人。乾隆五十四年進士，喜繪畫、治印，亦工詩文。工書，尤擅長隸書，愈大愈見其佳，有高古博大的氣象，與鄧石如並稱大家。著有《留春草堂詩抄》等。

伊秉綬的書法風格和書寫精神很對現代人的胃口，他以隸書打開了清代隸書的新格局，是書法史上不可多得的以個性風采見長的書法家。他的傳世作品大多是字較少的對聯，且多是隸書。與金農、鄭板橋最大的不同是，他的氣息淳厚，雖在變，但味正，龐雜卻有度，是清代在隸書變法中最為成功的。其創新意識，當代人應當借鑒。

伊秉綬書法得到過劉墉的親自傳授，與阮元、包世臣、翁方綱、桂複、孫星衍等名家高手過從甚密，長年切磋琢磨，受益頗深。他的行楷書學顏真卿、李東陽，並揉進篆隸筆法，體勢活潑，別有意趣。在隸書方面更是孜孜不倦，在多年深入秦漢之中，僅《衡方碑》就臨寫百遍之多。並將漢篆和漢碑額的筆意摻入到隸書之中，形成了鮮明

的個性。其用筆圓渾凝重，穩健挺拔，筆劃平直，粗細變化不大，但不拘束呆板。橫、捺畫緩緩平出，對比漢碑則多泯去「蠶頭」，收斂「雁尾」。結構分佈勻稱，端莊方正，氣息古樸，格調高雅。

這件五言聯，是伊秉綬的代表之作，不過此聯是以隸書為主，伊秉綬還有比較方正的一路。此聯以嚴格的中鋒用筆，法度森然，筆劃線條基本一致。線條完全是篆書的感覺，篆隸結合，取八分橫勢，古趣盎然。伊氏隸書，善用濃墨，墨色柔潤，烏亮如漆，筆劃光潔精到，有充沛的金石之氣，又有傳統帖學的圓潤含蓄，可以說是典型的碑帖結合的代表。

在伊秉綬生活的那個時代，考據之學盛行，文化人不斷在「挖古」，碑學書風漸成主流。伊秉綬以自己純正厚實的功底，從人們不太注意的碑額上探得書法資訊，以一種大膽的創新氣度來嘗試書寫。讓他也始料不及的是，他竟然改寫了隸書的發展歷史。

熊秉明在《中國書法的理論體系》中這樣評價伊秉綬：「壯偉厚重，筆劃往往越出格子，侵入邊緣留白，發出一種威脅觀者、震懾觀者的氣魄。文字內容和書法形式錘打為一體……和過去唐代的醉狂派，宋代的抒情派，明代的寧醜派都不同。」就是因為伊秉綬與眾不同，終成一代大家。

伊秉綬的書法作品筆劃粗細變化不大，字體大小基本一致，結構變化也較小，這也正是學習他的書法好入手的原因。但是，如果只學其形，而不注意體會其神韻，就有可能寫的呆板欠生動。

九十八 何紹基　山谷題跋語四條屏

《山谷題跋語四條屏》是何紹基代表之作。

何紹基（西元 1799—1873 年），字子貞，號東洲，又號蝯叟，湖南道州人。早年書法多為楷書，中年以後多為行草、篆隸，書作為世人所珍寶。著有《說文段注駁正》、《東洲草堂詩集》、《東洲草堂金石跋》、《文鈔》等。

何紹基生平好學，博覽群書，旁及金石碑版文字、六經子史，皆有著述。史稱何紹基「書法具體平原，上溯周秦、兩漢古籀、篆，下至六朝南北碑，皆心摹手追，卓然自成一家，草書尤為一代之冠」。何紹基創造了書法新的意境與風格，他是把顏體書發揮到新境界的集大成者。何紹基的隸篆寫得並不是太好，但他能將篆隸的筆意摻揉於行書之中獨開新境，使行書的創作達到了一個新的歷史高度。

何紹基行書的主體風格，應當是來自顏真卿《爭座位帖》，對這個帖他通臨了多遍。他在顏體行書中摻合了篆隸，產生了一種深厚的力量感和厚重感，力拔千鈞而又不生硬，玲瓏剔透但又不輕薄飄浮，理性的書寫中包蘊著巨大的激情。清楊守敬在《學書邇言》中說：「子貞以顏平原為宗，其行書如天花亂墜，不可捉摸。」

《山谷題跋語四條屏》這幅作品，起筆平穩但略顯平淡，從第二行開始，就變得飛動起來，驚矯縱橫、飄逸灑脫。既有北碑中的粗獷的金石味，更有帖學中的細膩圓轉。這件行書作品用長鋒羊毫書寫而成，在圓渾自如的運筆中達到了出神入化的境界，深得北魏碑版道厚

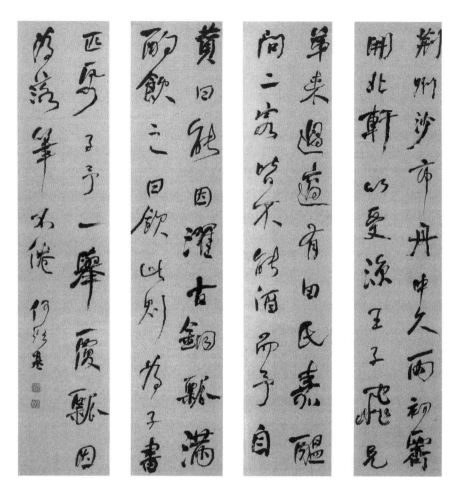

何紹基《山谷題跋語四條屏》

精古的韻味。從用筆的張弛聚斂中，可以體察出何紹基駕馭長鋒羊毫的嫻熟度與柔韌度。

《山谷題跋語四條屏》在筆法上，善於運用篆隸及北碑筆法，使線條渾勁有力，中鋒及顫筆交替使用，使線條更生出一種外柔內剛的韌勁。這幅行書作品中時常出現一些懸針的筆法，給人一種從平直之

中生出險奇之境的感覺。結構以斜為主，在斜正的顧盼照應中，求得章法的平衡和諧，注重結構的疏密與開合。

魏碑容易僵硬死板，但在何紹基行書中，融魏碑於沉雄之中，用筆空靈、灑脫。大氣盤旋處，非常人所能望其項背。何紹基把幾種書體自然融合，灌注真氣於其中，寫出方正冷峻、激情飽滿的個性。他在行書中摻揉隸書的成分更為濃郁，看來他對隸書的臨摹是下了極大功夫的。馬宗霍在《霋岳樓筆談》中說，何紹基在晚年大量地搜集和臨摹漢碑，臨本竟達千餘種之多，有的碑版臨習數十遍，而對《張遷》、《禮器》二碑竟臨至百餘遍。「或取其神，或取其韻，或取其度，或取其勢，或取其用筆，或取其行氣，或取其結構分佈，當其所取，或臨寫精神專注於某一端。」何紹基對自己的臨摹與創作頗為自信，在《使黔草鄔鴻逵敘》中說：「書家須自立門戶，其旨在熔鑄古人，自成一家，否則習氣未除，將至性至情不能表見於筆墨之外。」

有人說，書法創作要善於造境、鋪境，何紹基就是一個造境高手。他的書法總是在相互曲折之中，安排得自然絕妙。他最為著名的「回腕」式執筆法，雖然掌心向內不利於運腕，只能以臂、肘掣筆而行，又只能限於縱橫走向的橫、豎筆劃的書寫，很難做到筆筆中鋒，也容易使撇、捺顯得有些纖弱無力，轉折處不易流暢，有拘拗之弊。但是他凝神靜慮，氣起丹田，聚周身之力達於筆端，懸肘回腕，寫出了一種新的意境。

何紹基在《何紹基詩文集》中自述說：「余廿歲時始讀《說文》，寫篆字。侍游山左，厭飫北碑，窮日夜之力，懸臂臨摹，要使

腰股之力，悉到指尖，務得生氣。每著書作數字，氣力為之疲茶，自謂得不傳之秘。後見鄧石如先生篆、分及刻印，驚為先得我心。恨不及與先生相見，而先生書中古勁橫逸，前無古人之意，則自謂知之最真真。」「餘既性嗜北碑，故模仿甚勤，而購藏亦富。化篆、分入楷，遂爾無種不妙，無妙不臻。然道厚精古，未有可比肩《黑女》者。每一臨寫，必回腕高懸，通身力到，方能成字。約不及半，汗浹衣襦矣。」從這一段自述中可以知道，何紹基是一個十分勤奮的書法家，他以顏氏為體，熔鑄北碑、篆隸於一爐，勤思敏學，開闢了現代碑學書風的先河。

九十九　趙之謙　贈梅史二兄四條屏

趙之謙《贈梅史二兄四條屏》，4 幅行書，每幅 3 行，每行字數不等。

趙之謙（西元 1829—1884 年），初字甫，號冷君，後改字撝叔，號悲庵，別號無悶，憨寮。浙江會稽人。書法初學顏真卿，後專意北碑。篆、隸師鄧石如，加以融化，自成一家。作畫亦以書法出之，寬博淳厚，水墨交融，能合徐渭、石濤等而面目全新，為清末寫意花卉之開山。至江西後誓不奏刀，至江南畫不多作。有《二金蝶堂印譜》、《悲盦居士詩剩》、《六朝別字》、《補寰宇訪碑錄》。西泠印社集有《悲盦剩墨》10 集。

趙之謙在世時他的書法頗受歡迎，馬宗霍說他的書法「儀態葛

方，尤取悅眾目」。但那時的文人都有一個「名門正宗」的觀念。他們認為，趙之謙把北魏的楷書化而為行書，化古為我，有違正道，因此許多高雅之士看不上他的作品。連力推北碑的康有為對趙之謙也沒有一個全面的認識。可是，過了近二百年，趙之謙的書法為當代眾多學者和書法家所欣賞。

《贈梅史二兄四條屏》是趙之謙書法作品中的精品。通篇寫得暢快淋漓，多姿婀娜。北魏風格是全篇的基調，但是又不限於此，寫得灑脫飽滿，金石之味貫穿始終。用筆穩健峻宕，使轉自如。在點線的形狀及相互間的筆墨關係處理上，別具匠心，墨濃欲滴而透，肥而不漲亦沉，筆力飽滿若蒼枝橫逸，幹而不枯，點畫參差披拂，似斷非斷，饒有興趣。

趙之謙運用化解之術，筆中揉進西周金文及秦刻石的圓渾古樸，吸收秦詔、漢碑及北碑的方折峻厚，純用方筆來寫，但又帶有帖學的那種連帶牽絲，方圓兼備，波譎雲詭。字體以橫取勢，俯仰有致，斂舒傳情，體態翩翩動人，于樸拙中見秀逸，在自然轉合裡有一種得心應手的爽利與快捷。正如他自己所說：「六朝古刻，妙在耐看。」趙之謙先從《張猛龍碑》中吸取用筆的勁健峭拔和結字的整飭嚴密，又從《楊大眼》、《魏靈藏》等龍門造像題記及《鄭文公碑》中取其點畫的方刻峻削及轉折處的翻筆截搭，從而使自己的點畫力量飽滿，富有立體感，形成了自己的獨特風格。

趙之謙所處的時代，是一個冷落帖學、宣導碑學的時代。在這樣的時代背景下，趙之謙能夠出入北碑，且摻以「二王」筆法，將規整

趙之謙《贈梅史二兄四條屏》

雄強、棱角森嚴的北碑結體處理得活潑流動、搖曳多姿，這就是一種從未有過的創新。所以說，趙之謙是北魏書法的解放者，對於後世，特別對沈曾植、于右任、王世鏜等影響很深。

　　有人評價趙之謙的書法作品是「顏底魏面」，就是說是以顏的筋骨寫北魏的方硬，以帖的圓融化解碑的堅挺，最終成就了面貌清新的獨特的趙氏行書。從趙之謙書法作品的整體面貌上來看，他的行書更顯得古樸高雅，流暢自然，超過了他的楷書和篆書。儘管如此，趙之謙楷書的那種方勁有力之態，篆書的那種靈動自然之勢，也是常人所不能及的。

近現代時期

　　近現代時期，社會革命導致書法藝術也發生很大的變化，但是作為傳統的書法文化處在變革與守制之中，更多的是書家學者以自身的學養、功夫表現在了作品之中，形成了多元、尚古、變化、創新的格局。

　　晚清到民國，書法界還是以康有為理論為基本主導，碑學為盛。吳昌碩精於石鼓文及行草，以書法筆意入畫。吳昌碩《刻印》詩中做這樣的描述：「膚古之病不可藥，紛紛陳鄧追遺蹤。摩挲朝文若有得，陳鄧外古仍無功。天下幾人學秦漢，但索形似成疲癃。我性束闊類野鶴，不受拘束雕鐫中。」沈曾植晚年變法時期，以《二爨》、《龍門二十品》方折筆法融流沙墜簡、黃道周、倪元璐，幽折勁峭，開碑版行書拙奇生辣一路。于右任的出現，使書法發生了轉變，他的書法融北碑行草於一爐，宣導標準草書，以易識、易寫、準確、美麗為標準。同時，他開創了一種新的草書範型——「碑草」，這種草書以碑為底，以帖為面，在強化碑的造型感和整體美的同時又表現出帖學的夭矯多變。

　　近現代書家，法學多門，各呈奇態。碑學有康有為、吳昌碩、沈

曾植、于右任等；帖學有沈尹默、白蕉等；草書有于右任、毛澤東、林散之等；章草有王世鏜、王蘧常、鄭誦先、高二適等；楷書有譚延闓、鄭孝胥、舒同等；隸書有陸維釗、甯斧成等；禪書則有弘一（李叔同）；學者書中有楊守敬、羅振玉、魯迅、郭沫若等；畫家書法有黃賓虹、齊白石、張大千等。

近現代書法與以往最大的不同是，書法不再是文人雅士、達官貴人的專利，而是進一步「泛化」，深入到社會的各個階層，在政治界、軍事界都有不少書法好手。書法教育也由過去師徒相授式漸漸向社會化教育轉變，人們已經不完全需要拓本、石帖來學習，可以通過印刷品來學習書法。一個全新的多元化的書法格局正逐漸形成。先秦尚象，秦漢尚勢，魏晉尚韻，南北朝尚神，隋唐尚法，宋尚意，元明尚態，清尚質。那麼近現代書法崇尚什麼呢？可用三字概括，即「尚多元」。

一〇〇　吳昌碩　臨石鼓文

近現代書壇，吳昌碩以寫《石鼓文》而名揚天下。他不但寫得好，而且把《石鼓文》寫進了篆刻、繪畫之中，是晚清和近代篆書的集大成者。

吳昌碩（西元 1844—1927 年），浙江安吉人，原名俊、俊卿，字昌碩，號缶廬、苦鐵、破荷、老缶、大聾，70 歲以後以字行。他自幼受父親影響，耕作之餘學習詩、詞、篆刻。22 歲中秀才，29 歲

以後遊歷湖州、杭州、蘇州、上海等地，先在杭州「詁經精舍」拜經學巨擘俞樾為師學習辭章和訓詁之學，又在蘇州入著名書家楊峴門下學金石學和書法。借助俞、楊二人的關係，他結識了許多詩人、金石收藏家和書畫篆刻家，尤其受到吳大澂、吳雲和潘祖蔭等人賞識，得以遍觀諸家收藏的金石碑刻拓本及書畫真跡，眼界為之大開。他 30 歲後到蘇州，開始臨習《石鼓文》拓本，從此逐步深入，終身不輟，又旁及繪畫、篆刻等，卓爾不凡，成為一代大家。他的書法著力於《石鼓文》，參以草法，篆書凝煉遒勁，氣度恢宏，自出新意；楷書從顏真卿，又取法鍾繇；隸書以《漢祀三公山碑》為主，遍習漢碑；後冶歐、米於一爐，晚年以篆隸筆法作狂草，蒼勁雄渾，對近世書壇有重大影響。著有《缶廬集》、《缶廬印存》。

吳昌碩在書法史上的意義是開啟了近代書法「變古為新」的先河，他以一種現代的精神開拓出了篆書創作的新境界。正是基於這一認識，本書把吳昌碩列入近現代時期書家。吳昌碩的篆書能夠取得如此大的成就，得益於對《石鼓文》的臨習。他中年以後，在廣臨漢碑的基礎上以《石鼓文》為圭臬，精心摹寫，長年不輟，因而對《石鼓文》理解十分深刻。他寫出來「十鼓」各有所長，精熟能禦，「熟中有生」，不一味甜熟和千篇一律。他借鑒周秦金文、刻石的筆意體勢，形成了自己雄渾古樸的書風。

欣賞吳昌碩的篆書，關鍵要看他的用筆。篆書用筆的關鍵在藏鋒落筆，中鋒行筆和收筆。吳昌碩在這三個環節上都形成了自己的特色。他落筆時小心控制，稍大的端部是緩慢而稍為誇張的藏鋒所造成，點畫中部嚴格以中鋒運行。如果由於筆毫扭曲等原因偶爾出現偏

吳昌碩臨《石鼓文》

鋒，他也不著意調整、掩飾，線條推移富有節奏感。收筆不拘一格，
有時緩提，有時加一藏鋒動作，有時戛然而止，任其自然。他的篆書
線條運動流暢、生動、豐富、自然，韻味十足，可以說是篆書中的
「行書」。

　　《石鼓文》的特點是結體方正、筆勢圓融、渾厚，風格朴茂自
然，含蓄蘊藉。吳昌碩臨《石鼓文》，不拘謹於某些規矩，而是有自
己獨特的理解和創造。首先，打破了《石鼓文》之方正，而把字形寫
長，如寫小篆，然後結體以左右上下參差取勢。其次，用筆遒勁，氣

勢開張，圓勁中而寓方折，有很濃郁的金石氣。還有，在章法上能把石鼓文寫得每個字大小不一，行距和字距都較緊湊，也能把每一個字寫得規整平直，變化參差。

臨寫《石鼓文》不難形似，難在師其意而有所變化。吳昌碩善於借鑒，善於將他書之意匯入其中，他的篆書就有很多的隸意、草意，更得力於他自己的金石創作、繪畫創作。他善於通過行草筆法，用遒勁圓潤雄渾的線條，將古時的文字精神貫穿到字裡行間，筆筆字字流暢貫通，通篇如行雲流水，無絲毫的凝滯之氣，顯示著旺盛的生命力，充滿著和諧的韻律之美。

吳昌碩篆書寫得如此雄健渾厚，但他很少談到書法。吳昌碩《缶廬集》中《何子貞太史書冊》詩中寫道：「曾讀百漢碑，曾抱十石鼓；縱入今人眼，輸卻萬萬古。」又雲：「強抱篆隸作狂草，素師蕉葉臨無稿。」他的意思是，書法既是入了今人眼，還是遠遠不夠的，要追求「萬萬古」才行。學習吳昌碩的篆書不僅僅是要像，關鍵是要有神韻。初學篆書者，最好還是先學鄧石如、楊沂孫，然後再學《石鼓文》，有了這些基礎之後，再學吳昌碩，就會理解得更深入，寫出來就會既形似又神似。

─○─ 沈曾植　行草書四條屏

在近代書法史上，沈曾植是一個重要人物，他上承晚清碑學，下啟後代碑派書法，以碩碩之功為碑派書法開闢了一席之地。

沈曾植（西元 1850—1922 年），字子培，號乙庵，晚號寐叟，又號乙僧、乙庵、寐翁、巽齋、寐叟、餘齋老人等。浙江嘉興人，他生於江南，但一生大多時間生活在北方，從小跟母親誦讀唐詩，通音韻之學。雖因家貧，而讀書之志，未嘗一日廢過。光緒六年（西元 1880 年）獲進士，沈曾植是著名學者，泛覽群書，知識廣博，擅長治遼、金、元史、西北地理及古代法律，以「碩學通儒」而蜚聲中外，譽稱「中國大儒」。

沈曾植著有《元朝秘史》、《蒙古源流箋注》，還有《漢律輯補》。他藏書達 30 萬卷，精本亦多，以康熙、乾隆刻本為最，藏書處有「海日樓」、「全拙庵」、「護德瓶齋」等，編撰有《海日樓藏書目》抄本，著錄古籍書一千餘種，多是題跋之作。他也是收藏碑帖和書畫的大家，編有《海日樓題跋》，記載其收藏宋拓本二十餘種。

沈曾植早年得益于包世臣，壯年得益于張裕釗，後來由帖入碑，熔南北書派於一爐，形成鮮明的個性風格。他寫字強調變化，抒發胸中之奇，受到當時書法界的推崇，海內外求其字者頗多。沈曾植以草書著稱，取法廣泛，熔漢隸、北碑、章草為一爐。碑、帖並治，尤得力於「二爨」，體勢飛動樸茂，純以神行，個性強烈，為書法藝術開闢了一個新的境界。

從沈曾植《行草書四條屏》中可以看得出來，他於碑學有自己的獨特理解，師法於北魏而融匯唐賢，吸收明清而獨出機杼。廣獵多收，不激不厲，沉吟拙步，一回三歎，尤見性情。書法中透著一股倔強與平和，穩健、沉著、凝煉，可以看出多面的自我，可以體會出傳

統的滋養，在每一處凝重的筆劃中，看見他至博大而極精微的細膩風格。他很艱難地開闢了一條屬於自己的路，用北碑去寫連綿的行草，在不斷的矛盾中尋找著一種別致的融通。融漢隸、碑板、章草、流沙墜簡以及黃道周、倪元璐等書體為一爐，雜會相融，互為觀照，互為補充，互為借鑒，堪稱很有現代感的絕無僅有的一個探索者。吸收漢隸的左右橫開，北碑的方筆轉折與肆意的拓展，以碑之拙兼融章草，以側取正，加上漢隸的波磔形式，形成了一種新的風尚和新的氣象。

沈曾植《行草書四條屏》

沈曾植的書法有其獨特的地位，尤其在書法圈中頗受推崇，但是與吳昌碩、于右任相比，受眾度和喜愛度還是稍遜一籌。究其原因，因為他對碑學的繼承上有些古板、滯澀，個人性情發揮沒有達到淋漓盡致的狀態，總是處在碑與帖的糾合之中，因而顯得有些拘謹。他的不少作品是相當放逸姿肆的，與現代人的精神追求有共鳴之處。可以預見，隨著社會審美的成熟，會有更多的人對沈曾植書法作品有更加全面的認識，其藝術價值會愈來愈高。

　　沈曾植的書法藝術影響和培育了一代書法家，于右任、馬一浮、謝無量、呂鳳子、王秋湄、羅複堪、王蘧常等一代書法大師都深受他的書法影響，有的就是出自于他的門下。可見沈曾植為書法藝術的復興和發展是做出了重要貢獻。

　　學習沈曾值的書法，初開始似乎好上手，但是愈加深入便會覺得愈難。如果能看一看他的《海日樓題跋》、《寐叟題跋》及給友人的信箚，其中的一些真知灼見會給學習他的書法的人一些啟發的。

一〇二　康有為　符秦建元四年產碑跋

　　1920 年，中國書壇發生了一件大事，乾隆年間遺失的《廣武將軍碑》即《符秦建元四年產碑》，在陝西白水縣史官村倉頡廟拆廟前影壁時發現。此碑是北魏的重要碑刻，被于右任譽為「關中三絕」之一。有人將這個碑的拓本送給康有為，讓他為此題跋，此題跋即《符秦建元四年產碑跋》。

康有為（西元 1858—1927 年），原名祖詒，字廣廈、號長素，又號明夷、更甡、西樵山人、遊存叟、天遊化人，晚年別署天遊化人。廣東南海人，人稱「康南海」或「南海先生」。清光緒年間進士，授工部主事。先後七次上書，要求變法維新。光緒二十四年（西元 1898 年）領導新黨發動「戊戌變法」，後被慈禧太后及保守派鎮壓。「百日維新」失敗後，他逃亡日本，1917 年支持張勳復辟又失敗，後病死在青島。康有為一生著作甚豐，書法論《廣藝舟雙楫》是碑學的的重要著作，對近代書壇影響極大。康有為在書法藝術方面所作的貢獻，絕不比他在政治舞臺上的作為遜色。他不僅是位傑出的政治家，也是繼阮元、包世臣後又一大書論家。他於光緒十五年（西元 1889 年）所著的《廣藝舟雙楫》是從理論上全面地系統地總結碑學的一部著作，提出「尊碑」之說，大力推崇漢魏六朝碑學，對碑派書法的興盛有著極其深遠的影響。

《符秦建元四年產碑跋》是康有為為該碑的拓片所作的跋語。他在書寫這個跋語時，不自覺地將北魏的那種書風融入了進去，用筆縱橫跌宕，沉渾老辣。點畫拗峭蒼厚，撇、捺、鉤順勢而成，舒展瀟灑，得氣骨開張之勢；字態奇絕飛逸，風度不凡。此作品中的每一個都是體闊勢寬、平正端莊，中宮收緊、疏密得宜，寬博雄厚之妙，令人聯想到顏真卿的風格。

《符秦建元四年產碑跋》可以算得上康有為的代表作。全篇字形趨於扁方，中心部位緊密，四面卻很舒展，形成了一個開放型的結構體勢，這也正是隸書和魏碑的結體特點。轉折之處常提筆暗過，圓渾蒼厚，看得出運筆輕視帖法，全從碑出的意境。結體不似晉、唐欹側

康有為《符秦建元四年產碑跋》

綺麗，而是長撇大捺，氣勢開張，饒有漢人古意。整篇章法更是瀟灑不羈，一氣呵成，字與字之間互相映帶，筆劃如屈鐵，似又摻入《泰山經石峪》、《雲峰山刻石》及北朝造像等筆意。在點畫之間，始終存在著一種緊縮、膨脹、掙拓展的意蘊，這是一個具有不斷創造精神的革新者的一種潛意識的表現，正合乎了康有為的性情和氣質，活脫脫呈現出了一個純真自我的康氏風格。

從康有為的作品中可以看出，他對《石門銘》和《爨龍顏》用功尤深，參以《經石峪》和雲峰山諸石刻的風格於書寫之中。書寫上以平長弧線為基調，轉折以圓轉為主，長鋒羊毫發揮出來的特有的粗拙、渾重和厚實效果，既不同于趙之謙的頓方挫折、節奏流動，也不

同於何紹基的單一圓勁而少見枯筆，線條張揚帶出結構動盪，否定四平八穩的表達方式。從創作形式上來說，康有為的對聯最為精彩，氣勢開張、渾穆大氣，盡顯陽剛之美。逆筆藏鋒，遲送澀進，迅起急收，展示了腕下工夫之精深。

康有為提出了「卑唐」理念，將唐以後數百年書家一筆抹殺。雖然顯得過於偏激，但卻推動碑學達到了新的歷史高度。他說：「自宋後千年皆帖學，至近百年始講北碑，然張廉卿集北碑之大成，鄧完白寫南碑漢隸而無帖，包慎伯全南帖無碑。千年以來，未有集北碑南帖之成者，況兼漢分、秦篆、周籀而陶冶之哉。鄙人不敏，謬兼之。」似乎「集北碑南帖之成者」非他康某人莫屬。此番話何等通徹，何等自信，可謂大手筆、大豪情。

一〇三　黃賓虹　手札

黃賓虹是一代山水畫宗師。他一生中，極為推重書法，認為「畫之道在書法中」。他的山水畫以線破形，充分發揮了書法的獨特魅力，把文人山水畫的寫意性發揮到了極致。

黃賓虹（西元 1864—1955 年），安徽歙縣人，原名質，字樸存，一作濱虹，曾署予向，又號大千，中年更號賓虹，後以號行。他的繪畫渾厚華滋、意境深幽，自創一格。卓然名家。詩文清雋疏朗，所書籀篆有金石氣，行書、草書的豐潤而不肥腫、蒼勁而不枯燥，有棉裡裡鐵、沙中藏金之妙。歷任中國美術家協會理事，中央美術學院

華東分院教授，民族美術研究所所長等。編著有《美術叢書》、《虹廬畫談》、《金石書畫編》、《賓虹藏印》等。

作為一代宗師的黃賓虹，其書法的魅力如同其畫作，自然、斑斕、透明、渾樸、高邁、澄澈。黃賓虹強調：「大抵作畫當如作書，國畫之用筆用墨，皆從書法中來。」「筆法成功，皆由平日研求金石、碑帖、文辭、法書而出。」他強調書法在繪畫中運用的重要性。他的繪畫取益于書法，又不自覺地將繪畫的因素帶入到了書法之中。他的手札濃淡乾濕，層巒疊嶂，意蘊完備，情摯其中。在自然的「敘述」之中將自己的學養、見識、承傳、城府顯示得淋漓盡致。大美不雕，道通天地。

黃賓虹的這幅手札作品是最能體現其自然渾樸的內在精神，正是因為是隨意所寫，所以沒有任何拘束，完全在一種放鬆的狀態裡盡意地書寫，因此，將自己的感情表達得淋漓盡致。在其渾樸華滋的書風裡，將其繪畫中的乾濕濃淡帶入到了書法之中，水墨渾然一片，字跡灑灑落落，閑雲獨步，自有餘態。學問本來是很內在的，很多人有學問卻不能很好地表現在書法中，而黃賓虹卻在一種自然而然、無為不作中顯示了書法的一種高韻的美、滄桑的美、字跡化的山水的美。如他的詩句所稱：「江山本如畫，內美靜中參。」

邱振中在《黃賓虹書法與繪畫作品的筆法研究》說：「黃賓虹繪畫作品中的筆法，既深契傳統的要旨，又活潑灑脫，獨闢蹊徑，特別是晚年之作，看似毫不經意，但筆鋒一觸紙，便密實而凝重，即使是最細微的筆觸，也像是『鐵畫銀鉤』，不可移易。這是中國繪畫的理

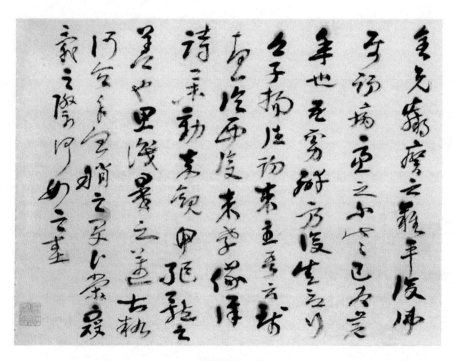

黃賓虹手札

想，但卻很少有人能夠達到的一種境界。」這一段話用來評價黃賓虹的書法也是貼切的，因為藝術是有相通性的，更何況是出自一個大家之手。

　　黃賓虹的題跋書法是現代書法中的奇葩，幾乎每一幅題跋都是那麼自然，那麼隨意，把一種自然的「大力」蘊藉其中。無法而法，大美至深，黃賓虹的書法驗證了書法藝術的一個簡樸的道理：書法是內蘊之美的自然體現。他的書法，沒有任何的做作，不藏頭護尾，尤其是不炫示技巧，樸質自然地以我心寫我書，達到了與古人相融相交的渾融境界。

黃賓虹在繪畫上強調「加法」，以繁複的筆烘托著山水的夕照與蜿蜒，但在書法上他強調的是「減法」，刪繁就簡，書寫著那種恬淡與闊達。他從碑板金石和顏體的《爭座位》起步，摻合倪雲林楷書的清勁醇和，在三代古文字中找到了自己的意趣，古樸、沖淡、力蘊其中，達到了一種「自然」的境界。

一〇四 王世鏜　稿訣自敘

王世鏜（西元 1868—1933 年），字魯生，號積鐵子，積鐵老人。祖籍天津章武。平生精研書法，窮書體之源，尤致力於研究章草、今草的演變及不同特點，治學嚴謹，精擅章草，著《增改草訣歌》三次。另著有《論草書今章之故》、《葉刻急就章考正》、《集大爨對聯八百副》、《積鐵老人詩存》等。

王世鏜是近現代書壇上的奇觀，只可惜作品存世較少，流傳不甚廣泛。但是，他在現代乃至當代的藝術地位是無可動搖的。章草於東漢至西晉為興盛時期，其後一直消泯不傳，直到元明兩代趙子昂、鄧文原、康裡　、宋克才又將章草中興，此後章草幾近絕響。王世鏜被罷官後，身居深山窮谷，潛修深研，積力日久，獨具神解，又一次給章草帶來生機。

王世鏜以章草聞名於世，于右任初見他的書法，以為他已是古人了，當知其在漢中時，即派人邀請他到南京居住，並任命為監察院秘書，在南京一年後歿世。他死後葬于牛首山李瑞清墓側，于右任寫挽

詩曰：「青山又伴王章武，一代書家兩主盟。」

　　王世鏜對書法的重要貢獻，是在前人的基礎上訂正了《增改草訣歌》，成為了近現代人們學習章草的範本。他的章草書法作品，厚而潤，疾而澀，蘊藉激情，碑帖相融，開闢了章草書法的新境界。于右任讚譽他為：「三百年來筆一枝，不為索靖即張芝。」王世鏜「積三十年不倦」遍臨諸帖，使章草與今草結合，章草與碑板結合，「生」與「熟」結合，「道」與「器」結合，沒有很深的功力，難以達到此境。他大膽地使用提按筆法，並將其完美地表現在章草創作之中。

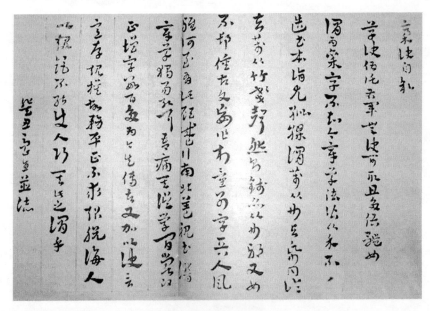

王世鏜《稿訣自敘》

　　《稿訣自敘》是王世鏜為《增改草訣歌》作的敘言。這件作品體現了王世鏜書法的基本特點，起筆多取逆勢，裹鋒入紙，承《月儀

帖》、《出師頌》的遺波，以漢隸、北魏的線條，橫鱗豎勒，力貫其中。通篇雖取直勢，但在橫向上有一種跳躍般的運動感，通篇用筆疾澀，縱橫捭闔，任情激蕩，了無滯礙。在使轉上以篆籀筆意，方圓相交，搖筋骨移，力透紙背。字與字之間，互為聯繫，鉤心鬥角，盤纏縈繞，氣韻自出。結字上又取法了簡箚散隸的書寫造型，逸筆草草，枯潤相合。通篇跌宕多姿，虛實間生，雲龍走線，古意盎然，激情四溢，直見本色，忘懷楷則，情境合一，意蘊雋永，以一種生命爆發的能量顯示著對藝術的至誠。

王世鏜用章草還寫過《論書詩評》，用渾厚的章草來表現，達到了書詩融合、氣貫一致的意境，體現了「將濃遂枯，帶燥方濕」的化境。王世鏜的《論草書章今之故》一文，可以稱得上是他的研究結晶，文中論及章章與今草特點時寫道：「約而言之，初學宜章，既成宜今，今喜牽連，章貴區別；今喜流暢，章貴頓挫；今喜放宕，章貴謹飭；今喜風標，章貴骨格；今喜姿勢，章貴嚴重；今喜難作，章貴易識。今喜天然，天然必出於工夫；章貴工夫，工夫必不失天然。」強調學草書者必研習章草時又雲：「今出於章，習今而不知章，是無規矩而求方圓，未見其可也。」如此精妙的論述，發前人之所未發，讀後使人耳目為之一新，精神為之一振。

⎯05 于右任　赤壁賦

于右任（西元 1878—1964 年），原名伯循，號騷心，又號髯

翁，晚號太平老人。陝西三原人，擅詩文。其書初從趙孟頫入，旋改攻北碑，以魏碑為基礎，將篆、隸、草法入行楷，獨闢蹊徑。中年變法，專功草書，參以魏碑筆意，自成一家，時稱「於體」，1931 年發起成立草書研究社，創辦《草書月刊》，首倡「標準草書」，整理字形，方便學者，集成《標準草書千字文》行世。著有《右任詩存》、《右任文存》、《右任墨存》、《牧羊兒自述》，另有遺墨輯入《于右任書法》、《于右任墨蹟選》多種。

于右任《赤壁賦》

　　于右任在現代書法史上，是繼趙之謙、沈曾植、康有為之後出現的又一位碑學巨擘。他是清代宣導碑學的最後一位實踐者，同時也使

自己帶有了強烈的現代氣息。他創造性地以碑入草，熔章草、今草、篆書、楷書於一爐。他的書法是三百年來碑學書法的集大成者。尤其是他晚年的書作，進入了一種化境，隨意寫來，便「無意於佳乃佳」。于右任存世作品很多，《赤壁賦》書法作品是他晚年的代表作之一。

《赤壁賦》是蘇東坡的散文名作，于右任書寫此文完全是以平和曠逸的書意來寫的，整幅作品節奏鮮明、氣韻連貫，筆斷意連，圓潤流暢，全篇幹濕粗細、大小參差，和諧有致。用墨於燥潤之間，行筆張弛有度。他的用筆採取北碑的中鋒入紙，而不是帖學的側鋒求妍，落筆重按後澀鋒而行，轉筆處沉著、勁健，充分發揮了他的三折筆法的特徵，在線條中有一種輕重、快慢、粗細相間的節奏和韻律。造型于險絕處變平正，收放兼施，揮灑自如，皆成自然。作品無絲毫劍拔弩張、刻意雕琢之勢，行次、間距、呼應及單字結體皆十分純熟。他的筆法的外象雖然平直簡捷，但內含卻相當厚重和豐富，是「絢爛之極」後的「歸於平淡」，所體現的審美品位異常高深和富有藝術的感染力。

于右任從 1927 年開始研究草書，前後搜集了很多歷代草書法帖和論著，進行潛心研究揣摩。他在《標準草書》自序中寫道：「余中年學草，每日僅記一字，兩三年間，可以執筆。」于右任對標準草書定下的原則是：易識、易寫、準確、美麗。他的碑草這是在四個標準之下進行創作的。這四個標準不完全是藝術意義上的要求，更偏於實用，他在這四種標準指導下，探索出了自己的書法風格，為後世人所遵從。所以，世人稱于右任為「近代草聖」，應當是名副其實的。

于右任把草書推入了一個新的境界，不激不厲，含蘊雅和，簡約自然，形神兼備。他的草書是從楷書、行書的自然的過度，是他包容和諧、曠達含蓄心境的一種自然寫照，也是他對於中華文化深味其理的一種表達。

一〇六　李叔同　勸善四條屏

　　李叔同（西元 1880─1942 年），幼名文濤，後名廣平，號漱筒、瘦桐。39 歲出家，釋名演音，號弘一，別名多至二百餘個，以叔同、弘一最常用。浙江平湖人，我國著名的書畫篆刻家、音樂家、戲劇家、教育家，是中國新文化運動和中日文化交流的先驅，中國近現代佛教史上一位傑出的高僧。幼年從趙幼梅學詞，從唐敬嚴學篆刻、金石學。後留學日本上野美術學校，善西畫及音樂、戲劇，曾組春柳劇社，為話劇先驅。歸國後歷任上海《太平洋日報》文藝主編，任教于浙江兩級師範藝術學校。工篆刻、填詞及歌曲，尤擅書法。1918 年剃度於杭州虎跑寺，後精研律宗，多寫經典禪話，著有《臨古法書》、《李息庵法書》等。

　　李叔同《勸善四條屏》安詳、寧靜而又超脫，字與字之間，點畫之間的空白，澄澈空明，一片寧靜。他把對佛學的體會和對世象的獨特見解融入筆端，形成了與眾不同的書法風範。他的書法既無大起大落，又無曲折回環，似乎是平平淡淡地寫來，無波無瀾，不驚不慌，點畫凝練質樸，骨力內含，有魏碑和隸書的筆意，顯得十分溫潤，還帶有八大山人的那種簡約與持重。這正是他對佛學理解所創造的與古

往今來許多書家都不同的一種簡約化的文字世界，也是他自己的佛的世界。他以自己的簡約拋卻了繁雜，歸於單純。他把世上的萬千變化，化為了淡淡的數行筆墨，向人們宣示著深邃的佛意。讀他的書法，似乎就是在接受佛學思想的洗禮，在感受他給予人們的人生啟諭，感受在這種簡約溫潤的線條之中所傳達出來的超脫世俗羈絆的曠渺意境。

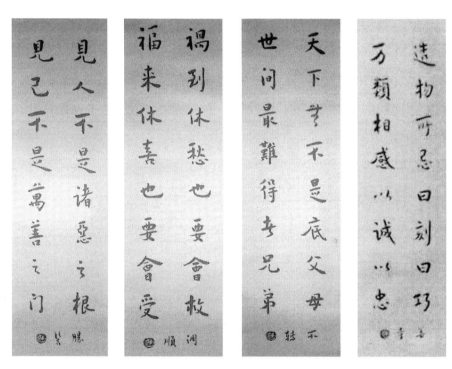

李叔同《勸善四條屏》

在整個中國書法史上，能夠將書法中的宗教情感表現得如此寧靜、通透的書法家是絕無僅有的，書境與佛境的相融，書境所透露出來的虛淡大化，是「無意於佳乃佳」的產物。李叔同的書法成為了藝術品，對出家的他來說是一種意外，但對藝術歷史來講是一種必然。

書藝研究叢書 A0400002

書作賞析　下冊

編　　著　王雲武、吳川淮
責任編輯　蔡雅如

發 行 人　林慶彰
總 經 理　梁錦興
總 編 輯　張晏瑞
編 輯 所　萬卷樓圖書股份有限公司
臺北市羅斯福路二段 41 號 6 樓之 3
電話 (02)23216565
傳真 (02)23218698

出　　版　昌明文化有限公司
桃園市龜山區中原街 32 號
電話 (02)23216565
發　　行　萬卷樓圖書股份有限公司
臺北市羅斯福路二段 41 號 6 樓之 3
電話 (02)23216565
傳真 (02)23218698
電郵 SERVICE@WANJUAN.COM.TW

ISBN 978-986-496-052-1

2017 年 7 月初版
定價：新臺幣 240 元

如何購買本書：

1. 劃撥購書，請透過以下郵政劃撥帳號：
　帳號：15624015
　戶名：萬卷樓圖書股份有限公司
2. 轉帳購書，請透過以下帳戶
　合作金庫銀行 古亭分行
　戶名：萬卷樓圖書股份有限公司
　帳號：0877717092596
3. 網路購書，請透過萬卷樓網站
　網址 WWW.WANJUAN.COM.TW

大量購書，請直接聯繫我們，將有專人為您
服務。客服：(02)23216565 分機 610

如有缺頁、破損或裝訂錯誤，請寄回更換
版權所有・翻印必究
Copyright©2016 by WanJuanLou Books CO., Ltd.
All Rights Reserved　　　　Printed in Taiwan

國家圖書館出版品預行編目資料

書作賞析 / 王雲武、吳川淮編著. -- 初版. --
桃園市 ： 昌明文化出版 ；臺北市 ： 萬卷樓
發行, 2017.07
　冊 ；　 公分. -- (書藝研究叢書)
ISBN 978-986-496-052-1(下冊 ： 平裝)
1.書法　2.書體
942.1　　　　　　　　　　　 106012210

本著作物經廈門墨客知識產權代理有限公司代理，由華文出版社有限公司授權萬卷樓
圖書股份有限公司出版、發行中文繁體字版版權。